U0077882

Minecraft
世界全面攻佔
Switch版

注!意

在購買本書之前必讀的事項

● 選購本書之後，同意下列所有項目，所有使用結果都請自行負責。

● 本書並非 Minecraft 官方出版的書籍，而是基於 Minecraft 的品牌指南(https://account.mojang.com/documents/brand_guidelines) 出版的書籍，Microsoft 公司、Mojang 公司、Notch 本人不對本書負起任何責任。在此感謝 Microsoft 公司、Mojang 公司與 Notch 幫助本書發行。

● 本書記載的技巧都是 2020 年 11 月 26 日的調查與研究，繁體中文版於 2021 年 10 月編譯，後續遊戲主機本身或遊戲軟體都有可能升級或更新，介紹的技巧也有可能因此而有差異，在此還請見諒。

「Minecraft」的特色就是「自由」。
可以當成 RPG 或生存遊戲，也能
與朋友合作，當然也可以一直蓋房
子，甚至可以使用紅石電路或命令
方塊製作不可思議的裝置。總之每
個人都能玩出自己的方法，而這就
是 Minecraft 的特色。

Minecraft
世界全面攻佔
Switch版
= CONTENTS =

第1章　　　019

命令篇

第2章　　　035

生存模式篇

第4章　131

紅石基礎篇

第5章　157

建築篇

主要道具配方篇　199

MINECRAFT 1.17版最新資訊

為大家送上安裝之前的最新升級資訊

「Minecraft Live 2020」（2020 年 10 月 4 日舉辦）發表了「Caves & Cliffs（洞窟與懸崖）的大幅度更新，正式更新為 2021 年，新的生物、方塊、地形與其他元素已先行發表，不過這些方塊或生物的名稱有可能在以後還會有更動，這點還請大家見諒。

地下空
將發生巨

升級 1　許多洞窟登場了！

這次升級的主題為洞窟與懸崖，所以地下的地形也大有不同。除了植物茂密的洞窟之外，還有鐘乳石洞、紫水晶洞，以及在地下最深層才會出現的黑暗地形。新版本的地下世界好不熱鬧！

探索地下湖泊！

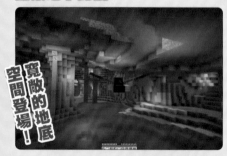

寬敞的地底空間登場！

這次的洞窟與之前的地底空間在高度與寬敞度方面，完全不可同日而語。

挖掘紫水晶吧！

這是可挖掘紫水晶的紫水晶洞。走在紫水晶上面，會發出特別的音效。

值得注目的新方塊與功能！

在這次升級裡，追加了銅礦石這種新礦石。銅礦石可加工成銅，還能打造成像樓梯的方塊。聽說這些銅礦石具有一項前所未有的性質，就是會因為下雨被腐蝕而變色。

此外，也新增了讓洞窟更加豐富的植物、石頭，以及只有在洞窟才找得到的光源。

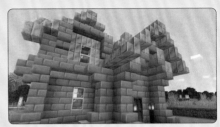

銅會被雨水腐蝕而變色。

銅礦石可以加工！

銅礦石似乎可加工成銅方塊。不知道能不能以精煉鐵礦石的方法，做成其他的道具呢？

紅石專用方塊也登場？

Sculk sensor 是一偵測到振動，就能提供紅石電路動力的裝置。

地形也產生變化

到目前為止的地形也在這次升級後有了大幅改變。改變最明顯的是山岳生物群系。以往山巒都是後仰的形狀，但這次升級之後，會更貼近真實世界的山。此外，隨著地底增加了洞窟，地底的地形也將發生巨大變化，也許就無法再利用分枝式採礦的方式來開採礦石了。

山脈的形狀與過去完全不同

山峰清楚可見！

不再只有山石嶙峋，這次甚至還有險峻的雪山。

巨大的鐘乳石

地底出現了如此大的空洞，地形當然也完全不同。

讓人興奮不已的新生物

許多生物群系（地形）都新增了生物。洞窟與地下湖泊新增了墨西哥鈍口螈與發光烏賊，山岳生物群系則出現了山羊。黑暗地底也出現了「地下守護者」這種新怪物。地下守護者雖然看不見東西，但只要一偵測到任何動靜就會發動攻擊。

住在地底湖泊的墨西哥鈍口螈與發光烏賊

墨西哥鈍口螈與其他的魚一樣，都能被水桶撈起來。

發光烏賊是從「Minecraft EARTH」反向輸入的生物。

山岳生物群系的山羊

於山岳生物群系棲息的山羊除了能跳過障礙物，還會將豬或牛推到懸崖底下。

攻擊力與體力極高的地下守護者

雖然地下守護者的弱點是看不見，但卻擁有極高的攻擊力與體力。你可以試著將雪球丟向牆壁去引開它的注意力。

升級5　新道具陸續登場！

這次升級當然也會有許多新道具陸續登場，比方說，用來發掘東西的刷子就是其中之一。只要對看起來很奇怪的方塊使用刷子，就能掃除多餘的東西並回收寶物。此外，還有用來運送道具的「收納袋」，能讓漫長的冒險更加安心！

避免雷擊的避雷針

避免雷擊的避雷針能避免木屋被落雷擊中而燒毀。

冒險類、考古類的道具陸續登場

 刷子可用來發掘文物，望遠鏡可眺望遠方。

 這是發掘的土器碎片。可組成土器。

 這是收納袋。可暫時保存能囤放的道具（例如蛋）。

升級6　還有新工具準備登場！

另一項新發表的工具為「創意工具」。據說這是讓使用者製作的 MOD 與擴充模組更容易擴充的工具。而圖像方面，出現了從未見過的方塊、道具與生物，所以應該會是自由度很高的工具。

前所未有的氛圍

也有與目前的「Minecraft」不同且充滿未來氛圍的方塊。

沒看過的劍也登場？

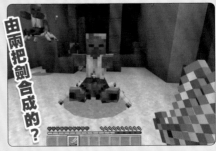

由兩把劍合成的？

圖中由兩把鑽石劍合成的新武器。這到底是怎麼一回事？

畫面中的元素

主畫面

體力、飢餓值、等級

愛心代表的是體力，上面的是防禦力，肉的符號代表飢餓值。下面的長條是經驗值。經驗值一滿表就會升級。等級可用於附魔或修理道具。

道具選擇欄

按 L、R 鍵就能左右選擇道具

物品欄

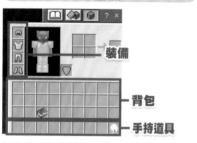

能裝備的只有防具，道具則分成手持與背包兩種。

組成畫面

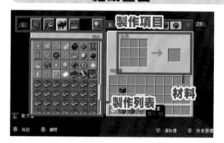

利用打鐵台製作道具時，可從列表選擇道具。無法製作的道具則會以紅色標示。

主要選項的設定項目

選項可調整畫面的亮度，建議大家視情況調整。在世界的設定畫面可將世界切換成生存模式、創造模式、冒險模式（冒險模式是無法破壞磚塊的模式）。控制器的按鈕配置也能調整，如果覺得操作不順手，就在這裡調整吧。

在設定畫面除了能調整難易度，還能設定「啟用作弊」功能來聊天。

「Minecraft」的操控方式

Switch 版的 Minecraft 可利用 Joy-Con 或對應手操作。自 1.16 版之後加入了「表情」,只要按下十字鍵的「左」就能選擇表情囉。可惜的是,Joy-Con 不能拆成左右兩邊來玩,如果想和朋友用自家主機一起玩,就得另外購買手把。此外,如果是以來賓的身份玩,只需要按下 Joy-Con 的「+」鈕即可。

利用 Switch Joy-Con 操作

ZL 使用、放置、防禦

想使用或放置手上的道具時可按下 ZL 鈕。持劍時按下可做出防禦動作

ZR 挖掘、揮舞

破壞眼前的方塊或是揮舞手上的劍

L R 選擇物品欄

讓物品欄的滑鼠游標左右移動

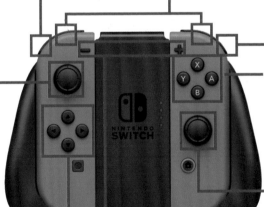

跳躍或製作物品

A: 跳躍(在創造模式連按兩次可在空中懸浮)
B: 潛行
Y: 加工物品
X: 開啟物品欄

右 變更視點

可上下左右移動視點

左 移動

移動主角。往某個方向壓住就會衝刺

選項

+: 打開選單
−: 開啟玩家列表

切換視點

↑: 切換視點
↓: 丟掉物品
→: 交談(命令)
←: 表情

建立世界的選項

要開始玩「Minecraft」就要先建立世界。要建立世界的時候,可選擇生存模式或創造模式。生存模式顧名思義,就是一邊探索世界,一邊想辦法存活的模式,是一種與怪物戰鬥或挖掘礦石的冒險,創造模式則可利用各種方塊專心打造建築。

生存模式與創造模式

生存模式與創造模式的遊戲方式完全不同。如果剛開始玩,建議從生存模式開始,體驗冒險的樂趣,等到有一定的熟悉度,再試著切換成創造模式,建造一些建築物或紅石電路。

生存模式

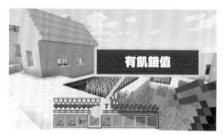

生存模式的飢餓值會於畫面下方顯示,體力用盡就會死亡。

創造模式

創造模式可在空中漂浮。

試著打造超平坦世界

如果整個世界都是平面,就能輕鬆地打造建築物。如果想在創造模式蓋建築物,可試著將整個世界設定成超平坦模式。

將「世界類型」設定為「超平坦」就能將世界設定成無窮無盡的平面。

方塊的性質、放置及使用方法

接著為大家介紹簡單的方塊放置方法。「Minecraft」的動作幾乎都與放置、破壞方塊有關。放置方塊有一項簡單的規則,就是「方塊一定會與其他方塊相鄰」。除此之外,有些方塊還有方向,所以不清楚規則的人,請務必先做確認。

如何在空中配置方塊?

「Minecraft」的世界能讓方塊在空中停止,但前面也提過,不能直接於空中配置。如果要在空中配置方塊,必須先建立基座。

先在地面配置其他的方塊,再將要放的方塊放在上方。

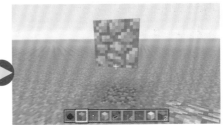

破壞下面的方塊之後,上面的方塊就會留在空中。不管方塊位於多高都一樣。

只能放在面對方塊的位置

方塊只能放在相鄰的方塊上,不過,位於空中的方塊就會有六個面可以放置其他的方塊。

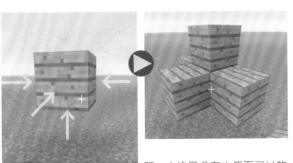

單一方塊最多有六個面可以放置方塊。

也有無法於空中放置的方塊

請注意,沙子和礫石無法在空中停留。

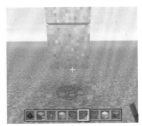

破壞沙或礫石這類方塊下方的方塊,沙或礫石的方塊就會往下掉。

垂直與水平的使用方法

原木或柱狀的石英方塊有垂直與水平的方向，配置時，會隨著旁邊的方塊調整。若是希望方向一致，一定要注意旁邊的方塊。

垂直方向

放在地面之後，因為是配置在地面磚塊（圖中為草地磚塊）的上方，所以是垂直的方向。

水平方向

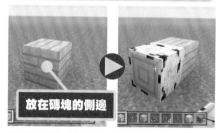

放在磚塊的側邊

先配置其他方塊，再於該方塊的側邊配置，就會轉成水平方向。

配置半磚的方法

木頭、鵝卵石或是其他素材都有大小只有一半的半磚，可配置在其他方塊的上方或下方。

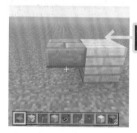

配置在上方

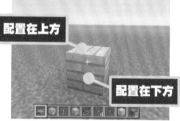

配置在下方

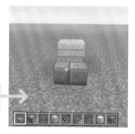

半磚可配置在上方或下方。

Point!!

連續配置方塊的小祕訣

若想連續配置方塊，可按住 ZL 鍵再移動主角。這種方法特別適用於邊往後退、邊放方塊的情況，或是邊在空中漂浮、邊放方塊的情況。

邊往後走
邊放方塊

邊跳邊放方塊

階梯方塊的配置方式

階梯方塊與木材一樣，可在方塊的側面上下調整方向。若於方塊的側面下方配置就可當成樓梯，如果在側面上方配置，就會變成反向的樓梯。雖然這種反向樓梯無法當成樓梯使用，卻能組成桌子。

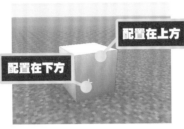
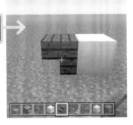

配置在上方

配置在下方

階梯方塊也可在方塊的上方或下方調整方向。請大家務必學會這種配置方式。

隨著周遭的方塊自動變形

階梯方塊的另一項特徵就是能隨著周遭的方塊自動變形。在階梯方塊夾成的轉角配置階梯方塊，就會自動形成轉角。

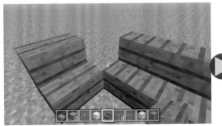
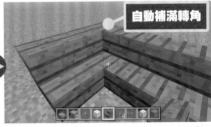

自動補滿轉角

在方向不同的階梯方塊配置另一個階梯方塊。　　就會自動補成轉角，打造出類似沙發的形狀。

撈起水或熔漿的方法

水或熔漿可於方塊上方流動，也可利用水桶撈起來，但能撈起來的只有中心部分。假設水或熔漿開始流動，就要先找出這個中心部分才能停止流動。

用水桶撈起中心部分，其他的水也會跟著消失。

沒有水桶的話，可試著用方塊圍住周邊。

變更外觀與材質

在「Minecraft」的世界裡，玩家的樣貌稱為「外觀」，方塊的花紋稱為「材質」，而且這個世界內建了各種外觀與材質，除了部分要付費使用，很多都可以免費使用。

變更外觀的方法

在標題畫面選擇「設定檔」就能變更外觀。除了可選擇元件自訂，還能選擇整套的東西。可從「已購買」的項目選擇可免費使用的外觀。

在「自訂玩家」選單可自行設定玩家的外觀。

也可選擇整套的外觀套用在玩家身上。

調整材質的方法

材質就是方塊表面的花紋，可讓方塊、生物與選單畫面都套用同一個主題。有些材質包是要付費的，但 Minecraft 內建了許多免費的材質。

從設定畫面的「全球資源包」選擇再下載材質。

讓方塊變得更平滑的外觀。連殭屍的外觀都可以調整。

第1章
CHAPTER.1

指令篇

01 使用對話功能

MINECRAFT for SWITCH

對話指令是輸入特定字元，產生特別效果的技巧。想在生存模式作弊或是想在與朋友一起玩的時候使用絕招，都可使用對話指令。

01 STEP 在設定畫面開啟聊天功能

開啟設定選單，再點按「啟用作弊」選項，即可使用對話指令。可在建立世界之後再設定。

02 STEP 按下十字鍵的右開啟

按下十字鍵的「右」就會開啟對話畫面。此時可輸入指令。

02 利用簡易的指令調整時間與天氣

MINECRAFT for SWITCH

大部分的指令都必須手動輸入，但有些指令可利用點選的方式輸入。

01 STEP 按下按鈕，選擇項目

點選「／（斜線）」按鈕就會顯示簡單指令的項目，從中可選擇需要的指令。

02 STEP 調整時間與天氣

「時間」可調整為早上～半夜，「天氣」可調整為晴天、下雨、雷雨。

03 調整設定，了解目前的所在位置

MINECRAFT for SWITCH

下面介紹的 teleport 指令可讓角色移動至指定座標，或是掌握目前所在位置。在設定選單啟用「顯示座標」，畫面左上角就會顯示目前的所在位置。

01 在設定啟用「顯示座標」
STEP

開啟設定選單，啟用「顯示座標」選項。可在創建世界之後再啟用。

02 由左至右分別是 X 座標、Y 座標、Z 座標
STEP

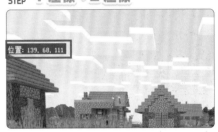

圖中的數字依序是 X、Y、Z 座標。X 與 Z 是平面座標，Y 代表的是高度。有時 X 與 Z 會是負數。

04 傳送至指定的座標

MINECRAFT for SWITCH

接著介紹傳送至指定場所的指令。在「/tp」之後輸入半形字元，再輸入座標即可傳送至指定場所。要注意的是，若 Y 座標的數值太低，很有可能會傳送到地底，太高則會傳送至空中，有時甚至會因為這樣而摔傷。

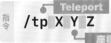

指令　Teleport
/tp X Y Z
　　　座標

* ■ 是半形字元

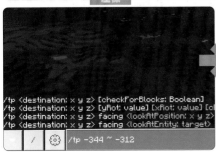

```
/tp <destination: x y z> [checkForBlocks: Boolean]
/tp <destination: x y z> [yRot: value] [xRot: value] [c
/tp <destination: x y z> facing <lookAtPosition: x y z>
/tp <destination: x y z> facing <lookAtEntity: target>
/  ⚙  /tp -344 ~ -312
```

Y 座標的「~（波浪）」符號代表「與現在的數值相同」，是輸入指令時的省略符號。

指令篇

021

05

MINECRAFT for SWITCH

尋找附近的地點

可利用指令尋找村莊或要塞這類地點。輸入指令之後，會顯示離目前所在地點最近的地點座標，但是要注意的是，在林地府邸這類稀有地點有可能會指定非常遠的位置。

指令

尋找

/locate village

村莊

* ■是半形字元

會顯示這類地點的座標。Y座標基本上不會顯示。

地點	名稱
岩石遺跡（只能在地獄使用）	bastionremnant
被埋起來的寶物	buriedtreasure
沙漠裡的寺院、叢林裡的寺院	temple
終界城（只能在終末之界使用）	endcity
地獄要塞（只能在地獄使用）	fortress
林地府邸	mansion
廢棄礦坑	mineshaft
海底神殿	monument
海底遺跡	ruins
掠奪者的前哨基地	pillageroutpost
沉船	shipwreck
要塞	stronghold
村莊	village

尋找村莊的旅程已經結束了！

Point!!

與 Teleport 指令一起使用

可利用「/locate」指令找到地點後，再利用「/tp」命令傳送到該地點，不過在輸入指令時，這個正確座標會消失，不容易記住，所以可先記住大概的座標，傳送至該地點後，再走到正確的位置即可。

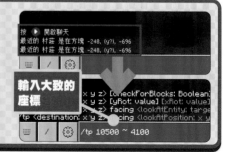

輸入大致的座標

06 MINECRAFT for SWITCH

賦予無限夜視效果的指令

下列是賦予無限夜視效果的指令。這個指令可在晚上或水中保持明亮，比較方便與怪物對戰。此外，飲用藥水的效果也不會顯示出來。

指令

效果　　　　夜視
/effect @s night_vision 1000000 0 true
自己

* ■ 是半形字元

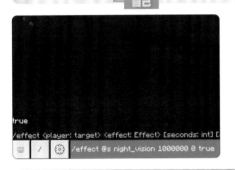

晚上也很亮的狀態。如此一來，比較方便與怪物對戰！

07 MINECRAFT for SWITCH

能徒手打倒任何敵人的指令

下列是增加攻擊力的指令。要注意的是，調得太強反而會無法造成傷害。將數值調整為 75 可打倒凋零怪，但無法對殭屍造成傷害。通常都會設定為 10。

指令

效果　　　　增強攻擊力
/effect @p strength 1000000 75 true
自己

* ■ 是半形字元

攻擊力加 10 就能徒手一擊打倒衛道士。

Point!!

加上「true」的意思是？

不管是什麼指令，都會在最後加上「true」。原因是因為有加「true」的話，喝了藥水之後的漩渦效果會消失。即使沒加「true」，指令也是正確的。

08 MINECRAFT for SWITCH
在眼前堆出鑽石方塊的指令

這是在眼前大量堆疊鑽石方塊的指令。使用代表目前地點的「~（波浪）」符號，就能在目前地點的旁邊堆疊鑽石方塊。若將「diamond_block」的部分換成「emerald_block」，就能堆疊翡翠方塊。

指令

```
/fill ~3 ~ ~3 ~10 ~7 ~10 diamond_block
```

填滿　終點座標　鑽石方塊　起點座標

* ■ 是半形字元

方塊名稱輸入到一半的時候，會顯示候補的方塊。可試著堆疊其他的方塊。

09 MINECRAFT for SWITCH
一口氣放掉周邊的水的指令

除了「/fill」指令之外，還可以加上「將水置換成空氣」的指令。假設指定的是周圍的座標，就能讓周邊的水放掉。這很適合用在要放掉大海或河川的水時使用。

指令

```
/fill ~-20 ~-10 ~-20 ~20 ~5 ~20 air 0
replace water
```

填滿　起點座標　終點座標　水　空氣　置換

* ■ 是半形字元

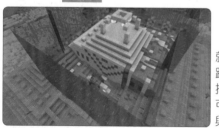

就連身在海底遺跡也能一口氣放掉水！熟悉之後，可試著調整座標與範圍。

連海水都能放掉！

10

MINECRAFT
for
SWITCH

挖掘大隧道的指令

這是利用空氣填滿周邊一定範圍的方塊，在眼前創造大空間的指令。這項指令使用的是「∧（脫字符號）」，可在眼前挖出左右各 3 格，高度 6 格、長度 100 格的洞穴。

指令

填滿 **終點座標** **破壞**
/fill ^-3 ^ ^ ^3 ^6 ^100 air 0 destroy
起點座標 **起點座標**

* ■ 是半形字元

Point!!

∧（脫字符號）的意義

∧（脫字符號）是隨著方向改變的座標符號，一開始的數字為左右的座標，第 2 個數字為高度的座標，第 3 個數字為前後的座標。將第一個座標的範圍指定為 -3 ～ 3，就等於指定自己左右兩側各 3 格的範圍。

11

MINECRAFT
for
SWITCH

消除生物的指令

這是消除畫面上所有生物的指令。「/kill」有打倒的意思，若指定玩家以外的實體，就能消除生物以及掉在地上的道具。史萊姆這類會不斷分裂的生物則可連續輸入相同的指令來消除。

指令

消除 **玩家以外**
/kill @e[type=!Player]
實體

* ■ 是半形字元

想專心蓋建築物或是不希望生物在一開始出現，可將「生物重生」設定為關閉。

其他方便好用的指令

清空物品欄

這是消除物品的指令。除了工具列之外,背包(物品欄)也會全部被清空。物品欄若堆放了很多雜七雜八的道具,就能使用這個指令來清理。

指令

清空道具
`/clear`

* ■ 是半形字元

給予經驗值及升級的指令

這是增加經驗值的指令。一次最多能指定 2147483647 這麼多的經驗值,等級可升至 2 萬以上。給予的經驗值不能超過這個數值,但能往下調整。

指令

給予經驗值
`/xp 2147483647`

* ■ 是半形字元

改變生成地點的指令

也可透過簡易指令輸入。這個指令可將生成地點變更為目前所在地點,而且不需要先睡一覺。此外,當朋友來到這個世界的時候,也會從這個地點出現。

指令

改變生成地點
`/setworldspawn`

* ■ 是半形字元

加速作物成長速度

這是改變植物生長速度的指令。預設值為 3,若設定為 300,生長速度就會增加 100 倍。假設種植的是竹子,就會看到竹子不斷往上抽高的畫面,非常有趣。

指令

變更遊戲規則
`/gamerule randomtickspeed 300`

村莊

* ■ 是半形字元

13 試著製造只能透過指令製造的方塊

MINECRAFT for SWITCH

有些沒在創造模式的清單出現的方塊只能利用指令製造。下列就是一些較具代表性的方塊。此外，也有所謂的發光方塊。下一頁將介紹一些使用指令方塊執行的指令。

▷指令方塊

預先輸入了指令，當作紅石動力使用的方塊。可用來連續執行指令。

指令
給予　　　　　　　　指令方塊
/give @p command_block
自己

* ■ 是半形字元

STEP 00 指令方塊有不同的種類

脈衝　鎖鏈　重複

脈衝方塊只會執行一次指令，鎖鏈方塊會在前一個方塊開始運作之後執行指令，重複方塊則是重複執行指令。

STEP 00 注意指令方塊的方向

要透過鎖鏈方塊執行指令時，要設定指令方塊的箭頭方向。

▷屏障方塊

雖然看不見，卻無法穿越的方塊。這種方塊與基岩一樣，無法利用 TNT 炸藥破壞，而且只有在手持的時候才看得見。

指令
給予　　　　　　　　屏障方塊
/give @p barrier
自己

* ■ 是半形字元

▷結構方塊

可複製指定範圍內的方塊。在其他的位置配置結構方塊，就能還原複製的範圍。可在複製建築物的時候使用。

指令
給予　　　　　　　　結構方塊
/give @p structure_block
自己

* ■ 是半形字元

指令篇

14

MINECRAFT
for
SWITCH

豬被逼急了就會飛天？
來騎乘飛天豬吧！

雖然有設置鞍的馬或豬可以乘坐，但如果是創造模式就沒辦法飛天了。不過，利用指令方塊將動物與玩家傳送到指定位置，就能讓玩家坐著動物朝向視線所及的位置移動，如此一來，就不需要再用胡蘿蔔棒去誘導豬了。

在豬附近裝備三叉戟或劍，就能傳送到眼前。

讓豬配上鞍再乘坐，就能飄到天空。可隨著玩家的視線上升或下降。

指令方塊的配置方式

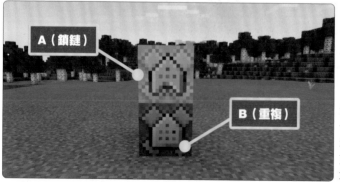

A（鎖鏈）

B（重複）

能在裝置使用的指令方塊只有兩個。利用 B 方塊啟動 A 方塊，再利用 A 方塊去控制豬的位置。

方塊 A 的指令

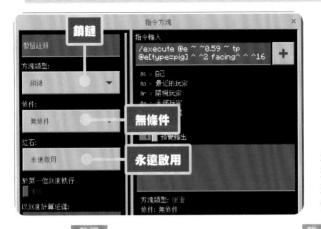

利用 tp 指令將豬傳送到玩家的位置，再讓豬朝向玩家視線的方向，就能控制豬的動作。

指令

執行 **豬**
```
/execute @e ~ ~0.59 ~ tp @e[type=pig] ^ ^2 facing
^ ^ ^16
```
傳送 **傳送之後的方向**

* ■ 是半形字元

指令篇

方塊 B 的指令

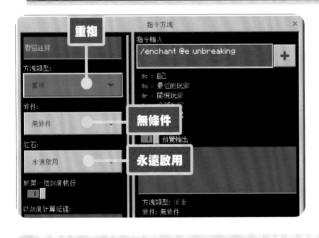

可讓玩家手上的道具附魔。這個方塊啟動後，A方塊也會跟著啟動。

指令

附魔 **耐久度**
```
/enchant @e unbreaking
```

* ■ 是半形字元

029

15 讓有一段距離的烏賊整隻烤熟 雷射三叉戟

MINECRAFT for SWITCH

使用指令方塊可將生物移動到玩家視線所及的位置。假設這個生物具有一些攻擊手段，還能將生物當成武器使用。

地下守護者一看到玩家或烏賊就會發射雷射攻擊，所以只要巧妙地利用這個特性，就能將地下守護者當成自動雷射兵器，在各地展開攻擊。

指令方塊的配置方式

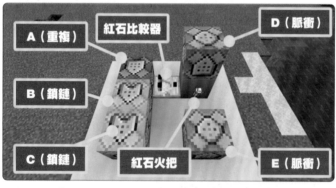

A（重複）　紅石比較器　D（脈衝）

B（鎖鏈）

C（鎖鏈）　紅石火把　E（脈衝）

利用重複指令方塊啟動裝置，同時讓鎖鏈的指令方塊與紅石比較器陸續啟動。

Point!!

將生物當成寵物養

剛剛提到，可利用指令讓地下守護者一直跟在玩家後面，但其實也能讓其他的生物跟在玩家後面。讓劫掠獸或屍殼這類強大的生物跟在後面的話，就像是在玩「寶可夢」。

方塊 A 的指令

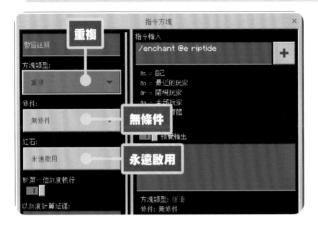

持有三叉戟這類道具就能產生「波濤」這種附魔效果，讓鎖鏈方塊啟動，也能讓紅石比較器發出訊號。

指令

附魔　　波濤
`/enchant @e riptide`

* █ 是半形字元

方塊 B 的指令

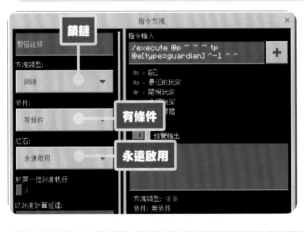

利用方塊 D 召喚地下守護者，再將地下守護者傳送至玩家身後一格的位置，如此一來，地下守護者就會一直跟在玩家身後。

指令

執行　　　　　　　　　　地下守護者
`/execute @p ~ ~ ~ tp @e[type=guardian] ^-1 ^ ^`
玩家　　　　　　傳送

* █ 是半形字元

方塊 C 的指令

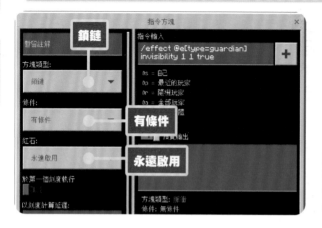

隱藏地下守護者，就能做出從三叉戟發射電射的效果。若不想隱藏地下守護者，就不需要設定條件。

指令

```
/effect @e[type=guardian] invisibility 1 1 true
```

賦予效果 ── `/effect`
地下守護者 ── `@e[type=guardian]`
透明 ── `invisibility`

＊█ 是半形字元

方塊 D 的指令

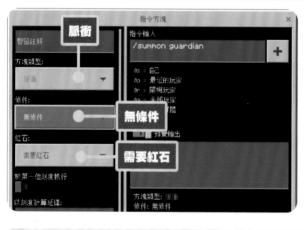

利用方塊 A 傳至紅石比較器，再從紅石比較器發出的訊號啟動後，召喚地下守護者。

指令

```
/summon guardian
```

召喚 ── `/summon`
地下守護者 ── `guardian`

＊█ 是半形字元

方塊 E 的指令

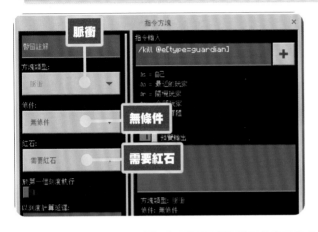

玩家放開道具，來自方塊 A 的訊號消失，紅石火把熄滅後，再利用 kill 指令消除地下守護者。

指令

消除 地下守護者
/kill @e[type=guardian]

* ■ 是半形字元

01 STEP 拿著三叉戟接近烏賊再發射雷射

裝備三叉戟之後，將地下守護者叫到玩家背後。接著烏賊後，再發射雷射攻擊。

02 STEP 取下三叉戟，裝置就會停止運作

解除三叉戟，地下守護者就會倒地。

Point!!
裝備三叉戟以外的道具

利用方塊 A 賦予的「波濤（riptide）」附魔效果只對三叉戟有效，所以無法利用其他的道具啟動裝置。若想利用劍或其他道具啟動裝置，必須將設定改成「耐久度（unbreaking）」。

如果裝置的是弓，看起來說不定很像雷射弓

16
MINECRAFT
For
SWITCH

輕鬆做出雪球炸彈！

試著利用一個指令方塊將雪球變成炸彈。對雪球執行召喚 TNT 的指令噴飛雪球之後，會產生 TNT，而雪球在前進時，又會產生新的 TNT，所以會有大量的 TNT 沿著雪球的軌道降落。當 TNT 從高處降落就會引爆。

指令方塊的設定

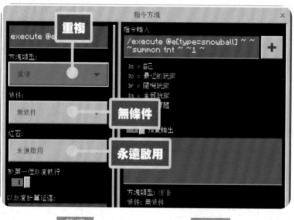

將指令方塊設定為重複。平常很少有機會用到雪球，所以設定為「永遠啟用」也不會有問題。

執行 **雪球**

指令
```
/execute @e[type=snowball] ~ ~ ~
summon tnt ~ ~1 ~
```
召喚TNT

* ■是半形字元

Point!!

把雪球換成弓箭也有相同的效果！

將指令的「snowball」換成「arrow」，就能利用弓箭召喚 TNT。弓箭的飛行距離比雪球遠，很值得一試喔！

第2章
CHAPTER.2

生存模式篇

01 MINECRAFT For SWITCH 了解世界的組成

「Minecraft」世界的土壤、草地、石頭都是以方塊為單位，而且是隨機生成，但不是完全的隨機，例如沙漠、森林這類地形的生物群系，就是其中一種。此外，地底不僅有各種空間存在，也有村莊、要塞這類的特殊地點，所以每次玩都有不同的樂趣。一開始的地圖是空白的，可透過地圖確認目前所在的位置。

關於世界不得不知的重點

▷ 世界是隨機生成的

世界的大小是固定的，Wii U 版的大小為 812×812，Switch 版為 3024×3024。

▷ 有生物群系這種大塊的地形

會以方塊組成沙漠或森林這類地形，這類地形又稱生物群系。

▷ 有村莊、要塞這類稀有地點

有時會找到村莊或要塞這類稀有地點，但不是每個世界都有這類地點。

▷ 生存模式的目的在於「存活」

這個模式沒有什麼惡龍或最後的大魔王，所以玩家可以自己蓋房子、種田，隨心所欲地玩。

使用地圖就可以了解周邊的地形！

「Minecraft」世界的特徵

地形以生物群系分類

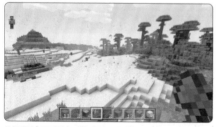

從圖片可得知整個世界有沙漠、叢林這類地形。

天空與地下也有大片空間

地面的高度為 Y 座標 70 左右，但地下的範圍為 Y 座標 4～5，天空的範圍高達 Y 座標 256。

02 先採伐樹木，製作精製台

MINECRAFT
for
SWITCH

進入生存模式之後，第一步要先採伐樹木。如果起點是沙漠，可能得花點時間找樹，但木材是各種道具的基本素材，所以要先取得。

採伐樹木可取得原木

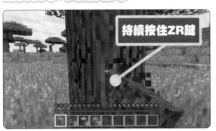

持續按住ZR鍵

樹木可徒手採伐。樹木的種類很多，而且任何樹都可以徒手採伐。

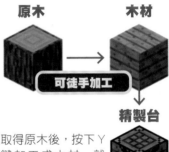

原木　　　　　木材

可徒手加工

精製台

取得原木後，按下Ｙ鍵加工成木材，就能利用木材製作精製台。

03 利用斧頭與鎬製作精製台

MINECRAFT
for
SWITCH

要製作精製台就得先製作鎬與斧頭，要製作這兩項工具就必須有木棒，所以在取得大量的原木之後，可將原木加工成木材，再將木材加工成棒子。

01 利用精製台加工
STEP

按下ZL鍵

將精製台放在適當的位置後，點選精製台就能使用。

02 先製作鎬與斧頭
STEP

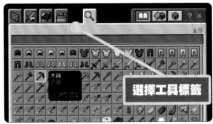

選擇工具標籤

鎬可用來採集石頭，斧頭可加快採伐樹木的速度。

生存模式篇

04 打倒羊，取得羊毛

MINECRAFT
for
SWITCH

白天的時候，建議先打倒羊，取得羊毛。收集到三個羊毛之後，就能搭配木材製作床，晚上就能躺在床上睡覺了。

01 找到羊之後，打倒牠
STEP

羊通常會在草地方塊上出現，但會不斷移動，所以用心找才找得到。

02 打倒之後，可取得羊毛
STEP

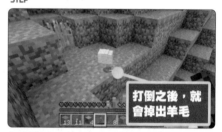

打倒之後，就會掉出羊毛

打倒羊可取得羊毛。收集三個可搭配木材製作床。

05 在進入黑夜之前，先找到安身之處

MINECRAFT
for
SWITCH

進入黑夜後，怪物就會出現，此時若赤手空拳在晚上遊蕩，可是會遇到危險的。最能保護自身安全又最簡單的方法，就是在牆壁挖出洞穴，躲在裡面等待天亮。如果製作牆壁的話，就能擋住怪物了。

01 挖掘洞穴
STEP

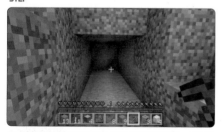

在這種高低落差明顯的位置挖洞，就能快速建立安全的庇護所。

02 能快速建立據點
STEP

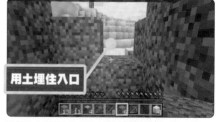

用土埋住入口

利用土堵住入口，就能避免敵人入侵。此時就算沒有床，也能安然度過夜晚。

06

MINECRAFT for SWITCH

挖掘石頭，製作熔爐

利用鎬挖掘石頭可取得鵝卵石。收集到 8 個鵝卵石就能製作熔爐。是能生火提煉物品的重要道具，也能用來烤肉或加工礦石，所以最好早點製作。

01 石頭一定要用鎬挖掘
STEP

雖然徒手也能破壞石頭，但這樣無法取得鵝卵石。建議大家遇到石頭的時候，要使用鎬挖掘。

02 先設置熔爐
STEP

選擇熔爐

收集 8 個鵝卵石就能製作熔爐。可在據點設置熔爐。

07

MINECRAFT for SWITCH

利用熔爐製作木炭，再加工成火把

在熔爐上面配置原木，再於下面配置原木或木材，就能做出木炭。將木炭與木棒放在精製台上，就能製作出火把。火把是創造光源的重要道具，能提升晚上的作業效率。

有熔爐就能利用木材製作木炭

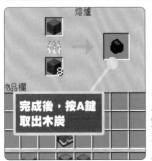

完成後，按A鍵取出木炭

以木材為燃料燃燒木材。木炭與木棒可以結合作成火把。

火把可放在牆壁或地面使用

08 死掉了會怎麼樣？

MINECRAFT for SWITCH

被怪物攻擊或是從高處摔下來都會受傷，如果體力用盡就會死掉。死掉之後，會回到起點，手邊的道具也都會不見。這些道具會掉在死掉的地點。

STEP 01 死掉也能復活

死掉的話，可選擇「重生」，從起點重新出發。

STEP 02 5 分鐘之內可回收物品

物品會掉在死掉的地方。5 分鐘之內都可回收。

09 將物品放在箱子保管

MINECRAFT for SWITCH

死掉之後，可回到死掉的地點回收物品，但如果是夜晚，就有可能會遇到怪物，很難順利回收物品。此時最有用的物品就是箱子，只要製作箱子，將物品放在箱子裡，即使你死了也不會丟失它們。

STEP 01 製作箱子

箱子可利用木材製作。建議先在據點製作箱子。

STEP 02 可用來保管物品

箱子的物品空格共有 27 格。兩個箱子排在一起，可排成物品空格多達 54 個的大箱子。

進一步製作石製道具

利用鎬挖到鵝卵石之後,可與棒子製作成石鎬或石斧。使用這兩種道具採掘或採伐,速度會比木製的鎬或斧來得更快,耐久度也更高。手邊若有石製道具,將能更有效率地玩遊戲。

01 STEP 利用石製道具提升採伐與挖掘的速度

石鎬挖掘的速度很快,耐久度也很高,可長期使用。

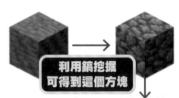

利用鎬挖掘可得到這個方塊

可利用鵝卵石製作鎬或是劍。性能會比木製道具來得更好。

鎬或是劍

利用床選擇生成地點

利用羊毛與木材製作床之後,就能睡在床上,跳過晚上的時間。此外,只要在床上睡一次,死掉之後的復活地點(生成地點)就會改成床的地點。

01 STEP 進入夜晚後,就躺在床上睡覺吧

只要躺在床上睡覺,一下子就會變成早上。要注意的是,附近若有怪物就不能躺在床上睡覺。

用這個道具比較順手啊

生存模式篇

12 吃食物恢復體力

MINECRAFT
for
SWITCH

「Minecraft」能立刻恢復體力的只有治療藥水這類道具，但這些道具都無法立刻取得，所以要恢復體力的話，就要吃食物，讓飢餓值上升，再等待體力恢復即可。當飢餓值上升至九成以上，體力就會慢慢恢復。

Point!!

「飽食度」是什麼？

飽食度是指能維持飢餓值的時間。飽食度越高的數值越能長時期維持飢餓值。當飢餓值開始下降，刻度就會小幅度搖晃。

主要的食物種類

飢餓值可透過食物補充

手拿食物後，按下ZL鍵進食

只有在飢餓值減少的時候吃食物，才能恢復飢餓值。

肉也可以用熔爐燒製。

食物	恢復量	飽食度
生牛肉	1.5	0.9
生豬肉	1.5	0.9
生雞肉	1	0.6
生兔肉	1	0.6
生羊肉	1	0.6
蘋果	2	1.2
胡蘿蔔	1.5	1.8
馬鈴薯	0.5	0.3
西瓜片	1	0.6
煮熟的魚	2.5	2
煮熟的鮭魚	3	4.8
牛排	4	6.4
煮熟的豬肉	4	6.4
烤雞肉	3	3.6
烤兔肉	2.5	3
赤熟的羊肉	3	4.8
烤馬鈴薯	2.5	3.6
麵包	2.5	3
香菇燉飯	3	3.6
南瓜派	4	2.4
餅乾	1	0.2
兔肉燉飯	5	6
蛋糕	14	1.4
乾燥昆布	1	0.1

13 取得農作物的種子

MINECRAFT for SWITCH

要確保食物充足的第一要件就是開墾農地,所以也要取得種子。最容易取得的種子是小麥,只要破壞長在草地方塊上的雜草就能取得,另外還有其他自行生長的農作物。

01 除雜草可取得小麥的種子
STEP

破壞長在草地方塊上的雜草就有機會取得小麥種子。

02 世界另有自行生長的農作物
STEP

南瓜、西瓜、可可、甘蔗都可在特定的生物群系找到。詳情請參考第 3 章。

14 試著在田裡耕作

MINECRAFT for SWITCH

取得一些小麥種子後,可試著在田裡耕作。要耕田,可在距離水源 4 格之內(斜向也可以)的泥土方塊用鋤耕種,再將種子播在耕過的地方,然後只需要等待農作物長大。收成後,即可得到小麥與種子。

01 在耕過的方塊播種
STEP

在距離水源 4 格之內的泥土方塊用鋤耕再播種。

02 用柵欄或柵欄門圍住田地就更完美
STEP

只有一處是用柵欄門圍住的話,出入會比較方便

檫木柵欄門
與門很像,但主要是與柵欄搭配使用

怪物有時會破壞農作物,所以最好利用柵欄與柵欄門圍住田地。

生存模式篇

15 誘導動作，建立牧場

MINECRAFT for SWITCH

除了種田之外，建立牧場也能確保糧食來源。第 3 章會進一步說明牧場，但只要養兩頭一樣的動物再餵食，就能讓動物繁殖。數量一多，就能穩定地取得動物的肉。

01 拿著動物愛吃的食物，動物就會跟過來

STEP

牛或羊會跟著拿著小麥的玩家走。

02 用柵欄圍起來

STEP

只有一處改以柵欄門圍住

先圍好柵欄，再將動物誘導至柵欄內，牧場就完成了。

16 水邊可以釣魚

MINECRAFT for SWITCH

打倒蜘蛛的時候會取得線，線可與木棒組合成釣竿。手邊若有釣竿就能在水邊垂釣。將釣竿丟入水中之後，在浮標往下沉的瞬間按下按鈕就能釣到魚。除了魚之外，有時也會取得其他道具。

01 試著在水邊用釣竿垂釣

STEP

當水花接近浮標時，在浮標往下沉的瞬間按下 ZL 鍵就能釣到魚。

02 不管水漥有多小，都能釣到魚

STEP

即使是只有一格的水漥都能釣到魚。不管在哪裡，能釣到的魚的種類都一樣。

17
MINECRAFT for SWITCH

試著用劍與怪物對戰

當你在生存模式中，免不了得與怪物戰鬥。對戰的重點在於穿好防具、減少傷害，並且要持劍，以提升攻擊力。第 2 章也會為大家介紹各種怪物，還請大家參考一下。

STEP 01 揮劍攻擊怪物

揮劍攻擊怪物或生物，就能給予對方傷害。斧頭與鎬也有攻擊力。

STEP 02 也可用劍防禦

持劍時，按下 ZL 鍵可以減少來自怪物的傷害。

18
MINECRAFT for SWITCH

利用弓箭攻擊怪物

除了持劍進行肉搏戰之外，也能使用弓箭攻擊怪物。在持弓的狀態下按 ZL 鍵，就能拉弓與射箭。每射一次，都會減少一枝箭。不過遠距離攻擊是很重要的，請大家務必試看看。

STEP 01 弓可遠距離攻擊敵人

按下ZL鍵拉弓

按住 ZL 鍵再放開就能射箭。按的時間越久，箭飛得越遠，攻擊力也越強。

要攻擊遠方的敵人時，記得稍微對準上面一點再射！

19 MINECRAFT for SWITCH 探索地下城

「Minecraft」的世界還有大片的地底空間，也就是所謂的地下城。地下城的規模不一，有的直通往地底延伸，有的深度卻很淺，但都是挖掘礦石的最好時機。

01 STEP 地下城各有風光

地下城有怪物，也有高低起伏的地形。在探索之前，最好做好準備。

02 STEP 也是挖掘礦石的大好機會

地下城有很多礦石，是收集素材的絕佳機會。

20 MINECRAFT for SWITCH 照亮地下城

地下城通常很黑暗，所以會出現很多怪物。但只要一照亮地下城，怪物就不會再出現。已經出現的怪物雖然不會因此消失，但至少後面就能安心地探索整座地下城。

01 STEP 在地下城的每個角落放置火把

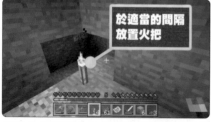

於適當的間隔放置火把

利用火把照亮地底空間，就能阻止怪物孳生。

▶ **怪物生成條件** ◀

▷ **距離玩家24格～128格之內的位置**

▷ **亮度在7以下（火把的亮度為14）**

▷ **高度大於2格以上的空間（蜘蛛會在直2×寬2以上的空間生成）**

21 MINECRAFT for SWITCH 從地底挖掘礦石

潛入地底或地下城，就能找到各式各樣的礦石，但礦石也不是隨處可見，必須走到一定的深度才挖得到。要注意的是，想要將礦石當成道具回收，手邊必須有一定強度的鎬才行。

主要的礦石種類

煤礦石

到處可見的礦石，一挖掘就會變成煤。

存在的深度	可隨手挖到的深度	回收所需的道具
所有深度	5～40	木鎬以上的道具

鐵礦石

可利用熔爐精煉成鐵錠。是非常重要的礦石。

存在的深度	可隨手挖到的深度	回收所需的道具
63以下	5～40	石鎬以上的道具

黃金礦石

可利用熔爐精煉成黃金錠塊。用途非常多元。

存在的深度	可隨手挖到的深度	回收所需的道具
31以下	5～29	鐵鎬以上的道具

青金石礦石

除了可當作染料，也能當成附魔的道具使用。

存在的深度	可隨手挖到的深度	回收所需的道具
30以下	13～16	石鎬以上的道具

翡翠礦石

翡翠可在於村人交易時，當成貨幣使用，是稀有的礦石之一。

存在的深度	可隨手挖到的深度	回收所需的道具
4～31	5～29	鐵鎬以上的道具

紅石礦石

可於建立紅石電路或藥水的時候使用。

存在的深度	可隨手挖到的深度	回收所需的道具
15以下	5～12	鐵鎬以上的道具

鑽石礦石

可用於製作防具或道具，是最重要的礦石，卻也非常罕見。

存在的深度	可隨手挖到的深度	回收所需的道具
15以下	5～12	鐵鎬以上的道具

※ 深度就是Ｙ座標。最深的地底岩盤是 4 ～ 5。

22 MINECRAFT for SWITCH

分枝式挖礦能有效率地挖到礦石

地下城雖然有很多礦石，卻也會有怪物出沒，有些地形的高低落差很明顯，一不小心就會遇到危險。如果只是想採礦的話，建議使用「分枝式挖礦」的方式，顧名思義，就像是沿著樹枝分佈的方式挖礦。這種挖礦方式可將重點放在鑽石礦石含量較多的高度挖掘。

要收集礦石，使用這個方法準沒錯！

分枝式挖礦的方法

STEP 01 以挖樓梯的方式往地底挖

從地表開始，以挖樓梯的感覺往地底挖。起點最好要靠近據點。

STEP 02 挖到 Y 座標為 10 左右的位置

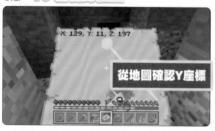

從地圖確認 Y 座標

一邊確認地圖的 Y 座標，一邊挖到 Y 座標 10 左右的位置。接著就往前一直挖。

▶ 分枝式挖礦所需的道具 ◀

鎬（8 個左右）

石鎬需準備 7～8 枝，鐵鎬則最好準備 2～3 枝，才能挖得到金礦石或鑽石礦石。

火把（128 支）

火把是必要的道具，最好準備兩組（128 支）才安心。

鍬（2～3 支）

有時會遇到礫石，這時候可改用鍬挖。準備 2～3 支應該就夠了。

箱子（2 個）

可將挖到的礦石或要丟掉的鵝卵石放在裡面保管。

03 STEP 往主要通路的兩側挖出次要通路

主要通路的寬度大概是 2 格，途中挖到礦石時，可以先回收。

04 STEP 次要通路的寬度為 1 格，間隔為 2 格

從主要通路的兩側挖出長度 7 格的次要通路。若挖到礦石就回收。

Point!!

若遇到熔岩就調轉方向

一直往地底挖，就很可能遇到熔岩。假設途中遇到熔岩地帶，就要往左右兩側轉向，此時可在相同的高度往其他的位置挖掘。

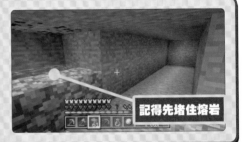

記得先堵住熔岩

生存模式篇

分枝式挖礦的方法

分枝式挖礦的方法有很多種，但下面這種方法最能挖到礦石，而且也最安全。當挖到一定深度之後可以換個地方挖，或是把次要通路當成主要通路，繼續往左右兩側挖。

往前方挖掘

盡可能地往直線挖

分枝的間隔為 2 格！

挖兩格

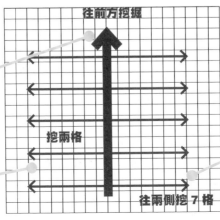

每挖 7 格就放一支火把！

往兩側挖 7 格

23 試著尋找村莊！

MINECRAFT for SWITCH

在世界閒逛有時會遇到村莊。村莊是於草原、沙漠這類生態域出現的地點，也通常有村民居住。村莊裡有田地或民宅，有時可以取得有助於冒險的道具。如果找到村莊就去逛逛吧！

01 在草原與沙漠可找到
STEP 有村民的村莊

村莊的規模有大有小，有些世界也沒有村莊。

找到村莊的話，可將村莊當成據點喲

24 從村莊取得各種道具

MINECRAFT for SWITCH

不管怎麼破壞村莊，村民也不會生氣。有些村民的房屋有箱子，可以從箱子中拿走道具，也可以從田地取得小麥、馬鈴薯或胡蘿蔔。這可是在遊戲一開始確保食物來源的好地點喲。

01 可從田地取得胡蘿蔔或
STEP 其他農作物

村莊的田地種有小麥、胡蘿蔔、馬鈴薯，可以自行取用。

02 搜尋民宅的箱子
STEP

使用方法與一般的箱子一樣

有些民宅會有箱子，裡面通常會放食物。

與村民交易

玩家能與村民交易，用來交易的貨幣是翡翠，可從村民手中購入道具。不同的村民有不同的職業，能交易的道具也不一樣。最建議的交易對象是圖書館管理員（WiiU版的圖書館管理員會穿著白色衣服）。賣紙可以收集翡翠，而紙的原料是甘蔗，所以只要開墾甘蔗田，就能快速收集翡翠。

拿紙來了？

與村民交易的方法

▶ **交易的貨幣是翡翠** ◀

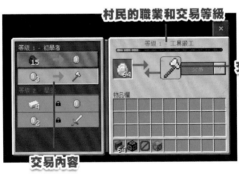

村民的職業和交易等級

交易道具

左側為交易內容。手邊有道具的時候可以交換。

交易內容

01 STEP 不斷交易，腰際的石頭會變色

村民的交易等級上升之後，掛在腰際的石頭會變色。

02 STEP 不同職業的村民會賣不一樣的道具

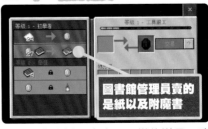

圖書館管理員賣的是紙以及附魔書

不同職業的村民會賣不一樣的道具。建議和賣紙的圖書館管理員交易。

26 製作讓冒險更順利的道具

MINECRAFT for SWITCH

能讓玩家順利前往遠方冒險的道具有指南針和時鐘。指南針能指出生成地點的道具，時鐘則會顯示時間。由於玩家一開始就有地圖，所以很少會用到這兩項道具，但還是可以先學會使用方法。

01 有時鐘的話，
STEP 潛入地底也能知道時間

有時鐘的話，就算在地底也能知道現在是白天還是黑夜，並且知道何時該回到地表。

02 有指南針的話，
STEP 就能知道據點的方向

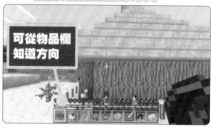

可從物品欄知道方向

指南針會指出據點（生成地點）的方向。

27 搜尋藏有寶物的沙漠寺院

MINECRAFT for SWITCH

有時會在沙漠遇到寺院（金字塔）。破壞中間顏色不同的方塊，可發現地底的隱藏房間。要注意的是，不能就這樣從中間跳下去，以免觸動測重壓力板而引爆 TNT。

01 有些寺院座落於沙漠
STEP

在沙漠有時會找到罕見的寺院。大部分的寺院都位於地表，但也有被埋在地底的寺院。

02 破壞中央的方塊可找到隱藏
STEP 的房間

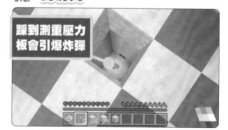

踩到測重壓力板會引爆炸彈

破壞紫色黏土塊可找到隱藏房間。記得先破壞旁邊的方塊再走下去，以免踩到測重壓力板。

28 搜尋有機關的叢林寺院

除了沙漠之外，叢林也有寺院。叢林寺院的特徵之一，就是設有紅石電路的陷阱。只要能闖過這個陷阱就能找到寶物。玩家一邊破壞牆壁一邊前進，就能避開陷阱，抵達寶物的位置。

STEP 01 叢林寺院的表面都是青苔

這是以苔石蓋成的老舊寺院，靜靜地佇立在叢林之中。

STEP 02 破壞裝置就能安全地前進

只要破壞裝置，裝置就不會啟動

原本的做法是利用入口的拉桿來解除陷阱，但現在只要破壞絆線鉤，就能解除。

29 採集黑曜石

黑曜石可利用水桶將汲取的水倒在熔岩上來製作，要注意的是，想要回收的話必須使用鑽石鎬。此外，水與熔岩分別有水源、水流和熔岩源與熔岩流，黑曜石只會在水源與熔岩源重疊時才會出現。

STEP 01 發現熔岩的時候，可在附近準備水源

如果遇到熔岩地帶，可在附近建立無限水源（參考第 87 頁）。

STEP 02 讓水流到熔岩，就能製造黑曜石

若不把周圍的熔岩埋起來，黑曜石會於生成之際燃燒。

在熔岩倒入水就會出現黑曜石，此時可利用鑽石鎬來挖掘。但要注意，別在挖掘之後讓黑曜石被熔岩燒掉了。

生存模式篇

30 MINECRAFT for SWITCH 試著在道具附魔

利用黑曜石、鑽石、書可製作附魔台。附魔台可賦予武器、防具或道具特殊效果。要附魔就得準備對應的道具與青金石，而且還需要經驗值達到一定的等級。在附魔台周圍放置書架，可強化附魔的效果，但也需要更高的經驗值等級。此外，賦予的效果是隨機的，有時會一次賦予兩種效果。

製作附魔台

在周圍放置書架
可強化附魔效果

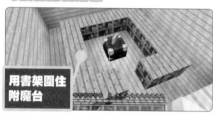

用書架圍住
附魔台

鎬也能附魔喲

在附魔台周圍放置書架的話，最多可讓附魔效果強化至 15 級，但也需要更高的經驗值等級。

附魔台介面

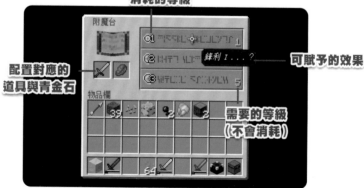

消耗的等級

附魔台

錘利 I ...？

可賦予的效果

配置對應的
道具與青金石

物品欄

需要的等級
（不會消耗）

附魔效果清單

名稱	對象	等級	效果
保護	所有防具	I～IV	每升一級可減少4～8%的傷害
火焰保護	所有防具	I～IV	每升一級可減少6～8%的火焰傷害
輕盈	靴子	I～IV	可減少跌落傷害
爆炸保護	所有防具	I～IV	每升一級可減少6～8%的爆炸傷害
間接保護	所有防具	I～IV	每升一級，可減少6～8%的弓箭、火球的傷害
尖刺	胸甲	I～III	反彈來自生物的部分傷害
水中呼吸	頭盔	I～III	延長水中呼吸時間
深海漫遊	靴子	I～III	加快水中移動速度
親水性	頭盔	I	加快水下挖掘速度
鋒利	劍	I～V	每升一級，就增加0.5～1.5的傷害
神聖之力	劍	I～V	每升一級，就能對殭屍這類亡靈生物造成0.5～2的傷害
殺蟲	劍	I～V	每升一級可對蟲子追加0.5～2的傷害
擊退	劍	I～II	彈開對手
燃燒	劍	I～II	追加火焰傷害
掠奪	劍	I～III	增加生物掉落物的數量或機率
效率	鎬這類道具	I～V	每升一級，挖掘速度快50%
絲綢之觸	鎬這類道具	I	可取得原型的方塊
耐久	所有	I～III	減少物品掉耐久度的機率
幸運	鎬這類道具	I～III	增加掉落道具的機率
強力	弓	I～V	增加（等級+1）×25%的傷害
衝擊	弓	I～II	增加弓箭的擊退距離
火焰	弓	I	在弓箭點火
無限	弓	I	射箭時，不會消耗弓箭（至少要有一枝箭）
海洋的祝福	釣竿	I～III	釣魚時，釣到垃圾的機率減少2.5%，釣到寶藏的機率增加1%
餌釣	釣竿	I～III	釣魚時，釣到垃圾與寶物的機率減少1%
冰霜行者	靴子	I～II	讓走過的水面結冰
修補	所有	I	損耗經驗值，增加修補工具的耐久度
綁定詛咒	防具	I	除非死亡或耐久度歸零，否則無法脫掉裝備
消失詛咒	所有	I	死亡時，道具消失
穿刺	三叉戟	I～V	可對守護者或其他水中生物追加傷害
波濤	三叉戟	I～III	在水中或下著雨的地面丟出三叉戟，讓玩家朝三叉戟的方向飛去
忠誠	三叉戟	I～III	丟出三叉戟之後，會在射中生物或牆壁後彈回來
喚雷	三叉戟	I	在下雷雨的時候，將三叉戟丟向生物，同時召喚閃電攻擊該生物
分裂箭矢	弩	I	一次發射三支箭矢
貫穿	弩	I～IV	每升一級，追加0.5～1.5傷害
快速上弦	弩	I～III	減少弩的填裝時間
靈魂疾走	靴子	I～III	提升玩家在魂砂和靈魂土上的移動速度

31

MINECRAFT
For
SWITCH

利用鐵砧命名及修理道具

鐵砧可替道具命名，也能修理道具，還能讓道具與附魔的書合成。修理道具時會需要該道具的材料，而且不管是上述哪項作業，都會消耗等級，所以請在具有強力附魔效果的寶物使用。

01 修理道具需要道具的素材
STEP

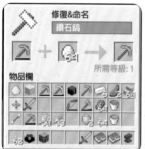

要修理鑽石工具需要鑽石，修理其他道具也需要對應的素材。

02 也能與附魔書合成
STEP

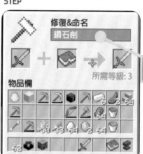

可自由命名

能讓附魔書與道具合成。

32

MINECRAFT
For
SWITCH

試著搜尋要塞

要塞是前往終末之界的入口，相關細節已於第 46 頁介紹過，但只要使用終界之眼就能找到要塞。除了終末之界的入口之外，其他地方也有寶箱，大家不妨搜尋要塞看看。

01 以門或樓梯隔間的地下城
STEP

要塞的地底下有寬敞的通路，而通路上有各種小房間。

02 在要塞也可能找到寶箱
STEP

要塞也藏有箱子，有些箱子內會有寶物。

33 MINECRAFT for SWITCH 搜尋廢棄礦坑

與要塞一樣位在地底的就是廢棄礦坑。所謂的廢棄礦坑就是廢棄的礦山，最明顯的特徵就是有軌道與柵欄，有時可在這裡找到洞窟蜘蛛的怪物生成器。

01 STEP 有木柵欄與軌道的地下城

這是有木柵欄與軌道的地下城。通路可說是四通八達。

02 STEP 也能找到怪物生成器

只會在廢棄礦坑出沒的洞窟蜘蛛

洞窟蜘蛛只會在廢棄礦坑出沒，主要是由怪物生成器產生。

34 MINECRAFT for SWITCH 搜尋海底神殿

海底神殿，顧名思義就是位在海底，周圍有守護者這種魚怪，會發射雷射攻擊玩家。若想安全地探索海底神殿，就必須備有夜視、水中呼吸或隱形等各種藥水。

01 STEP 位於海裡的海底神殿

海底神殿位於海底，必須備有水中呼吸藥水才能探索。

02 STEP 避開守護者

使用隱形藥水能避開守護者

守護者分成一般的守護者與體型較大的遠古守護者。

生存模式篇

35 探索地獄

MINECRAFT
for
SWITCH

「地獄」是 Minecraft 的特殊世界之一，必須自行製作地獄傳送門才能傳送到這個世界。地獄除了有地表沒有的怪物，還有許多限制，例如水會蒸發，床與地圖也無法在這裡使用。不過，有些道具只能在這裡取得，一切準備就緒之後，建議玩家一定要挑戰看看。

地獄傳送門的製作方法

01
STEP
利用黑曜石建立外框，
再於框內點火

差不多該朝
地獄出發囉！

利用黑曜石打造高 4 × 寬 3 大小以上的外框，再於框內利用打火石點火，就能完成地獄傳送門。

地獄的特徵

地獄有一些特別值得注意的特徵，例如下方是熔岩地帶，一旦掉下去就會屍骨無存，所以只要覺得危險，就要趕快回到地表。

地獄的下方是滿滿的熔岩，一掉下去就會連渣都不剩，前進時要特別小心。

▶ **地獄的特徵** ◀

▷ **沒有晝夜的循環**

▷ **沒有水**

▷ **地圖、指南針、床都無法使用**

取得地獄的道具

地獄有許多別處沒有的方塊與道具，最具代表性的就是右邊這四種，而且這裡的怪物也會掉落這裡才有的道具，所以可說是收集素材的絕佳地點。地獄的地形很崎嶇，建議先穩固入口旁邊的地基再前進。

地獄石英

破壞地獄石英的礦石就能取得。可做成純白的石英方塊。

螢光石（Glowstone）

破壞之後，可得到螢石粉。四個螢石粉可製作一個螢光石。

魂砂

可讓步行速度變得超慢的方塊，也可用來召喚凋零怪。利用鏟子即可回收。

地獄結節

於地獄生長的特殊植物。帶回地表後，可用魂砂來栽植。

地獄結節是藥水的素材，可以試著帶回地表培育。

生存模式篇

搜尋地獄要塞

地獄也有地獄要塞這種特殊地點。地獄要塞是由地獄磚建造的建築物，有凋零怪骷髏與烈焰人這類厲害的怪物出沒。打倒烈焰人可得到烈焰棒，這是製作藥水所需的釀製台素材，所以務必試著打倒牠。地獄要塞藏在不容易找到的位置，所以一旦發現，建議先在現場建立入口，並在回到地表（會於完全不同的位置出現）後，利用床設定生成地點。

01 STEP 找到地獄要塞

要找到地獄要塞，得先找到地獄磚塊。由於地獄磚塊會呈直線延伸，所以不妨四處找找看。

02 STEP 利用弓箭打倒烈焰人

烈焰人往往會一次出現很多隻，所以最好利用弓箭或雪球發動遠距離攻擊，才能順利地打倒牠們。

36

MINECRAFT
for
SWITCH

製作讓冒險更順利的藥水

在打倒地獄的烈焰人並取得烈焰棒之後,請試著打造釀製台。釀製台是製作藥水的精製台,要製作藥水會用到玻璃瓶、水、烈焰粉以及各種藥水所需的素材,尤其會用到大量的水,所以最好在精製台附近準備第 87 頁介紹過的無限水源。藥水的製作方法將在配方集介紹。

製作藥水所需的道具

首先要製作的是釀製台

釀製台製作完畢後,可將釀製台放在據點,之後就算破壞了,也能當成道具使用。

水

製作藥水需要大量的水,可使用第 87 頁介紹的無限水源。

玻璃瓶

玻璃瓶可利用玻璃製作,玻璃可利用沙子製作。

藥水的素材

藥水的效果是由素材決定,要製作藥水之前,先取得對應的素材吧。

釀製台的使用方法

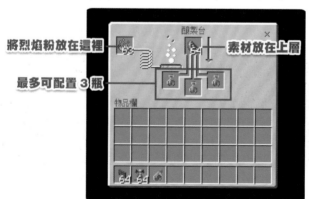

將烈焰粉放在這裡

素材放在上層

最多可配置3瓶

一個素材可製作 3 瓶藥水,所以先準備 3 個水瓶,製作藥水的效率會比較好。烈焰粉就是熔爐的燃料。

藥水的製作過程分成三個階段

藥水的基礎是水瓶，合成過程總共分成三段。第一步先以地獄結節合成半成品的藥水，接著放入素材，作成不同種類的藥水，最後再用螢石粉強化藥水的效果，以及利用紅石延長效果。而另一個特徵是，和發酵蜘蛛眼合成後可反轉效果。

生存模式篇

Point!!

做成噴濺藥水可以投擲

完成的藥水若與火藥合成，就能做成噴濺藥水。對著敵人投擲可對敵人施予藥水的效果。

水瓶+地獄結節

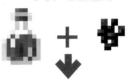

半成品的藥水

+各種藥水素材

一般的藥水

+螢石粉或紅石

強化或延長效果

藥水的使用方法

STEP 01　藥水可視情況使用

一旦超過時間，藥水就會失效，所以千萬要抓準使用時機。

STEP 02　可從物品欄得知效果還剩多久

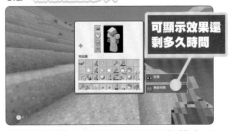

可顯示效果還剩多久時間

打開物品欄，可看到正在使用的藥水以及效果還有多久。

召喚凋零怪與打倒凋零怪的方法

凋零怪是一種特殊怪物，得使用凋零骷髏頭顱和魂砂來召喚。如果打倒牠，就能獲得燈塔素材之一的地獄星，所以收集到魂砂與凋零骷髏頭顱之後，請試著召喚看看。凋零怪會從空中發射火球攻擊玩家，是非常難纏的敵人，但只要選在讓牠無法漂浮在空中的地點召喚，就能封住牠的動作，所以一定要在地底才召喚牠。

召喚凋零怪的方法

01 STEP 將凋零骷髏頭顱放在魂砂上面

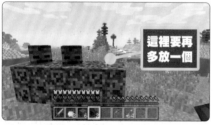

這裡要再多放一個

將 4 個魂砂擺成 T 型，再於上方配置 3 個凋零骷髏頭顱。

02 STEP 召喚凋零怪

體力表滿格之前都是無敵的

召喚之後，凋零怪會是無敵狀態，必須等到爆炸才會解除無敵狀態。

凋零怪的攻擊方式

01 STEP 凋零怪會從空中發動攻擊

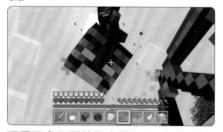

凋零怪會用頭蓋骨攻擊玩家，頭蓋骨若是打到方塊或玩家就會爆炸。

02 STEP 雖然可用弓箭攻擊牠…

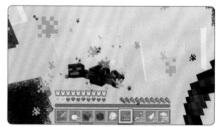

手邊若有弓箭或其他遠距攻擊武器，就能攻擊凋零怪，但玩家很難一邊閃開攻擊，一邊攻擊牠。

在地底召喚就能一舉打倒牠

要正面迎擊凋零怪可說是非常棘手，尤其當凋零怪飛到天空，就很少會降落，玩家也很難發動攻擊，而且迎面而來的火球還會爆炸，就算想用弓箭攻擊牠，也很難找到安全的位置瞄準牠。

想要快速擊敗凋零怪，就要在地底召喚牠。在狹窄的空間召喚牠的時候，一開始的爆炸會先吹飛周遭的方塊，但玩家還是能輕易地將牠逼入死角，只要利用具有鋒利附魔效果的劍或藥水提升攻擊力，對牠發動連續攻擊，就能一舉擊敗牠。

▶ **討伐凋零怪所需的道具** ◀

力量藥水II

要快速打倒凋零怪就需要準備力量藥水，而且武器最好具有鋒利的附魔效果。

再生藥水II

與凋零怪作戰時，沒有時間等待體力回復，所以要以再生藥水恢復體力。比起效果的延續，此時更需要的是效果的強化。

01 STEP 在地底的牆邊召喚

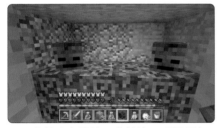

在地底挖出空間後，在牆邊召喚凋零怪。

02 STEP 召喚成功後，先往後退

凋零怪
是由凋零頭顱加上魂沙組成的怪物。會朝玩家丟出會爆炸的頭顱

爆炸會造成嚴重傷害，所以先往後退一段距離，並且趁機飲用藥水。

03 STEP 靠近牠，連續揮劍攻擊

在凋零怪解除無敵狀態後，就立刻湊上去連續揮劍攻擊。儘管凋零怪會想往上逃，卻無路可逃。

04 STEP 一舉打倒凋零怪

不斷揮劍就能輕鬆地打倒凋零怪。

生存模式篇

38 利用終界之眼找到終界傳送門

MINECRAFT for SWITCH

要前往終末之界就必須在要塞的終界傳送門安裝終界之眼。終界之眼需要從終界人身上掉下來的終界珍珠製作。要去終末之界,就必須先打倒大量的終界人。選擇在晚上不斷地在沙漠或熱帶草原這類遼闊的地點來回搜尋,是最快找到終界人的方法。

只有打倒終界人才能出發

收集終界之眼

01 STEP 在沙漠四處尋找終界人

在沙漠或熱帶草原到處亂逛,會比較有機會找到終界人

02 STEP 使用終界之眼飛到終界傳送門

飛走的終界之眼可以回收

利用終界之眼可飛往終界傳送門。有時終界之眼會在使用之後消失,但與其追上去,不如利用三角測量法找回來。

03 STEP 利用三角測量法尋找要塞

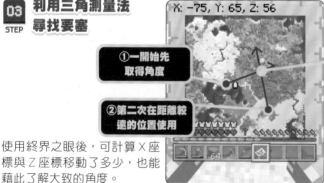

X: -75, Y: 65, Z: 56

①一開始先取得角度

②第二次在距離較遠的位置使用

③推測要塞的位置

使用終界之眼後,可計算 X 座標與 Z 座標移動了多少,也能藉此了解大致的角度。

第二次要在距離較遠的位置使用終界之眼,再次取得角度,終界傳送門就在兩條線交會之處的附近。

前往終末之界

終界傳送門為邊長 3 格的正方形，所以總共需要 12 顆終界之眼（通常一開始就會有 1～3 顆，所以不需要真的準備 12 顆終界之眼）。進入終界傳送門之後，就會被傳送到終末之界，所以千萬要做好心理準備，因為要回到原本的世界可沒那麼容易喔！

▶ **終末之界的特徵與重點** ◀

▷ **利用12個終界之眼**
打開終界傳送門

▷ **玩家在擊敗終界龍或是死亡之**
前，無法回到原本的世界

將終界之眼安裝在終界傳送門的門框

01 STEP 將終界之眼安裝在終界傳送門的門框

將終界之眼放入終界傳送門的門框。有時會看到已經有幾個終界之眼放在門框中了。

02 STEP 放滿終界之眼後，終界傳送門就會打開

放滿終界之眼後，終界傳送門就會啟動。

03 STEP 從底座出發

一進入終末之界，玩家會降落在底座上，然後從那裡前往終界龍所在的島嶼。

Point!!

有時底座會在很遠的位置

假設底座很遠，就必須利用鵝卵石架橋。

生存模式篇

與終界龍戰鬥

終末之界的最終魔王就是終界龍，可以說是體力充沛的強敵。如果直接對戰的話，終界龍會不斷以終界水晶恢復體力，所以一定要先破壞黑曜石塔上的所有終界水晶，才能持續攻擊終界龍，對牠造成傷害。要注意的是，一旦進入終末之界就很難走回頭路，所以最好在附近建立據點以便回收所有道具，或是做好萬全的準備後再挑戰終界龍。力量藥水或治療藥水也要多帶一點，才能盡全力戰鬥。只要保持冷靜，終界龍並不是完全打不贏的對手。

▶ 破壞終界水晶 ◀

劍	防具	食物
鵝卵石	水桶	藥水
弓	箭	階梯

劍可賦予鋒利的附魔效果，防具則最好要賦予保護的附魔效果。想要靠近有鐵欄杆保護的終界水晶，就要在終界龍看不到的位置利用階梯迅速爬上去。在地面灑水就能對付終界人。

破壞終界水晶

01 STEP 利用弓箭破壞終界水晶

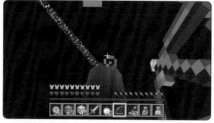

黑曜石上的終界水晶可用弓箭破壞。

02 STEP 直接破壞鐵欄杆裡面的東西

擋在終界水晶外面的鐵欄杆可利用鎬破壞，但要小心會爆炸。

一邊閃過終界人，一邊前進

終末之界有許多終界人，如果每個都要打倒，那可是沒完沒了，所以前進的時候，眼神盡可能不要與終界人對上。

01
STEP 低著頭走，就不會與敵人對上

這是能邊移動、邊避開戰鬥的小技巧！

低著頭走，就能避免眼神與終界人對上。

避開終界龍的攻擊

終界龍在天空飛的時候會吐火球，坐在台座上的時候會吐出烈焰，看起來雖然可怕，但只要用心觀察就能順利避開。

01
STEP 確實避開火球

在天空飛的終界龍，會吐火球攻擊玩家。被擊中的話，就會被噴得老遠。如果不想重找一次終界龍，就要盡可能避開火球。

要注意的是，火球不太容易看得見

02
STEP 可利用玻璃瓶採集烈焰

終界龍的烈焰會連噴數秒，而且攻擊範圍很廣，一旦被噴中，就會一直受傷。如果手邊有玻璃瓶的話，可以收集烈焰，轉換成龍息這項道具。還可以與噴濺藥水做成滯留藥水。

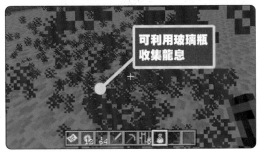

可利用玻璃瓶收集龍息

攻擊終界龍的方法

最容易攻擊終界龍的時機點就是當牠留在台座上噴烈焰的時候。手邊若有弓箭，可從遠處安全地攻擊。也可以在台座放方塊，爬上台座連續揮劍攻擊，比較能造成終界龍的傷害。玩家可依照弓箭、食物與治療藥水的數量來決定攻擊方式。

如此一來，就能征服終界龍了！

01 STEP 打造樓梯，以便爬上祭壇

利用鵝卵石打造樓梯，再趁著終界龍攻擊結束時，爬上祭壇。

02 STEP 朝著正上方連續攻擊

在中央突起處一邊閃開火球，一邊爬上祭壇，再不斷往上跳攻擊！

如何帶回龍蛋？

打倒終界龍之後會出現龍蛋，玩家可將龍蛋帶回地表。可邊敲邊移動龍蛋，並在下方配置火把，再讓龍蛋掉下去，龍蛋就會變成道具。

01 STEP 敲打龍蛋

龍蛋會出現在岩盤上方，只要敲打，就會掉到附近的地面。

02 STEP 讓龍蛋變成道具

龍蛋掉下來之後，在龍蛋的方塊下方配置火把，再破壞該方塊，即可讓龍蛋變成道具。

41 朝終界城出發

MINECRAFT for SWITCH

打敗終界龍之後，島上的某處就會出現終界折躍門。將終界珍珠丟進去，玩家就會被傳送到終界城。終界城有很多別處沒有的寶物，請務必大肆搜刮一番。

有很多寶物！

終界城會拔地而起，附近會有一艘終界船。

生存模式篇

STEP 01 從終界折躍門移動

打倒終界龍之後，終界折躍門就會出現。將終界珍珠丟進去。

STEP 02 可前往終界城

傳送至終界城。抵達目的地之後會看到另一個終界折躍門，玩家可從這裡返回。

Point!!

終界龍可打倒很多次

打倒終界龍之後，如果將終界水晶放在祭壇周圍的四個岩盤與中央的柱子上，水晶就會發光，終界龍也能復活。此時就能從破壞終界水晶的步驟開始，重新與終界龍作戰。建議大家先放一些方塊，才比較容易爬到柱子上面。

前往終界城的方法

終界城可從地表前往。只有潛影貝這種怪物會出現。牠會在空中浮遊，也會發射飛彈攻擊玩家，所以先準備一些跳躍藥水會比較容易打倒牠。終界城會有一些箱子與終界箱。

01 往上走到小樓層
STEP

終界城是由許多小房間連接而成的構造。

02 注意空中浮遊狀態
STEP

被潛影貝打中會先飄上空中再墜落，此時可利用跳躍藥水減少傷害。

搭乘終界船前往

終界城附近有終界船。由於終界船是浮在半空中，所以可故意被潛影貝攻擊，或是直接疊方塊進入終界船。

01 搭乘終界船前往
STEP

移動到距離終界船最近的位置，再搭乘終界船前往終界城。可利用方塊一格一格往上爬，或是故意被潛影貝攻擊，飄上空中之後，再進入終界船。

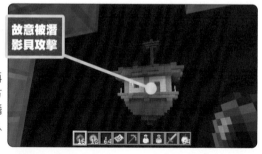

故意被潛影貝攻擊

02 取得寶物
STEP

終界城有能從高空滑翔的鞘翅以及位於終界船末端的龍頭。這兩個道具只有來這裡才拿得到，當然也要把箱子裡的道具全部拿走。

42 探索林地府邸

林地府邸是在黑橡木森林才能找到的稀有地點。相較於其他的地點，林地府邸是一棟三層樓高，有很多房間的大型建築物，其中有衛道士與喚魔者這兩種邪惡的村民居住，是挑戰度非常高的地點，但也藏有一些他處沒有的寶物，所以若找到林地府邸，請大家務必挑戰看看。

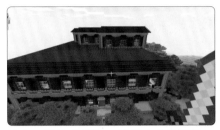

總之，林地府邸是一棟很大的建築物。建議在附近先睡一覺，將生成地點設在周邊再挑戰。

林地府邸是這樣的地方！

01 STEP 在走廊也不可掉以輕心

走廊雖然燈火通明，但有可能會被衛道士攻擊。

02 STEP 有很多種房間

這是香菇栽培所。林地府邸有許多種有趣的房間，留待玩家探索。

03 STEP 喚魔者是實力堅強的魔法使！

喚魔者會施展魔法攻擊玩家，也會召喚惱鬼這種妖精。打倒他可取得不死圖騰。

04 STEP 當然還藏有許多寶物！

可透過多種方式找到寶物，有些甚至還藏著鑽石方塊。

生存模式篇

43 在沉船取得寶物

MINECRAFT for SWITCH

沉船是在大海升級之後追加的地點。有時會在海底或海邊看到這類沉船，船上會有 1 ～ 2 個箱子，裡面可能藏有寶物。在此常可找到有附魔效果的釣竿。

01 沉船大部分位於海底
STEP

有的沉船保留了船的外型，有的則是殘破不堪。

02 有些沉船裡面會有箱子
STEP

可從箱子裡面找到稀有的寶物或藏寶圖。

44 海底遺跡也有藏寶圖

MINECRAFT for SWITCH

海底遺跡就像海底的塔一樣，規模遠比海底神殿來得小，裡面也只有 1 ～ 2 箱子，所以不是那麼難找到。組成海底遺跡的方塊有很多種，有時會以溺死的殭屍居多。

01 建築物本身就很精巧
STEP

海底遺跡本身並不大，可試著搜尋藏在下方的箱子。

02 常可在此發現藏寶圖
STEP

找不到箱子的話，可試著在附近挖掘。

根據藏寶圖尋寶

攤開在沉船或海底遺跡找到的藏寶圖,會看到標記為「×」的地點。前往這個地點就能挖到箱子,而這些箱子有很高的機率是放著「海洋之心」,海洋之心是製作海靈之心的材料。

01 朝標記 × 的地點出發
STEP

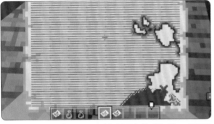

拿著地圖朝標記 × 的地點出發吧,照理說,這個地點不會離發現地圖之處太遠。

02 說不定能找到製作海靈之心的材料!
STEP

挖出箱子後,裡面放的通常會是海靈之心。大家不妨努力找找看。

利用海龜殼輕鬆探索大海

小海龜長大之後,會掉下鱗甲,只要收集 5 個鱗甲就能製作海龜殼這種頭盔。這種頭盔的防禦力與鐵頭盔相當,但能讓玩家在水裡呼吸 10 秒,是在水中探索時不可或缺的法寶。

看起來像是綠色的頭盔?

裝備之後,看起來很像是綠色的頭盔。

有助於水中探索

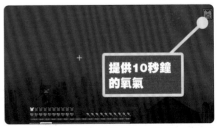

提供10秒鐘的氧氣

這種頭盔可在水中提供 10 秒鐘水中呼吸的效果。若搭配一般的氧氣,可讓玩家毫髮無傷地潛水 20 秒。

生存模式篇

取得三叉戟與熟悉使用方法

三叉戟是溺屍才有的武器，而且沒辦法合成，想要取得就只能打倒溺屍。話說回來，溺屍還算是蠻常見的怪物，所以也沒那麼難以取得。三叉戟也有特殊附魔效果，接著為大家介紹三叉戟的性能。

三叉戟可蓄力投擲

三叉戟除了可以敲打敵人，按住 ZL 鍵還能投擲攻擊。連在水中也可以投擲。

讓丟出去的三叉戟自動回來的「忠誠」附魔效果

有了「忠誠」附魔效果，可以讓丟出去的三叉戟自動回到玩家手上。

可利用「波濤」附魔效果衝刺！

「波濤」附魔效果可將投擲攻擊轉換成衝刺攻擊，不過能使用這種效果的場所不多，而且也無法改回投擲攻擊。

怪物一定會被閃電打中的喚雷

在下雷雨的時候投擲三叉戟，閃電就會落在敵人身上。這種方式可做出閃電苦力怕。

三叉戟的附魔效果

名稱	等級	效果
穿刺	V	對烏賊或守護者這類水中生物追加傷害。
忠誠	III	將三叉戟丟出後，射生物或方塊就會自動回到玩家手中。
波濤	III	在水裡或下著雨的地面投擲三叉戟，就會用身體衝撞敵人。
喚雷	無	可在下雷雨的時候，召喚落雷。

搜尋珊瑚礁、冰山這類海中特殊地形

雖然同是大海，有些生態域很暖和，有些卻很寒冷。在溫暖的海域可以找到珊瑚礁，而在冰冷的海域則可找到冰山這類地形。這些地形也有別處沒有的方塊，但對冒險沒什麼幫助就是了。

五彩繽紛的珊瑚礁

珊瑚分成方塊珊瑚與黏在方塊珊瑚上面或側邊、作為裝飾的珊瑚，兩種各有五種顏色。

在冰山可找到藍色的冰

在冰山可找到藍色的冰，但這種冰位於冰山內部，必須挖開冰山才能取得。

製作海靈之心

海靈之心可利用 8 個鸚鵡螺殼與海洋之心製作，鸚鵡螺殼則可從溺屍手中取得。海靈之心就像是海裡的燈塔，一旦製作完畢，就能一直在水中呼吸，也能攻擊周圍的敵人。要注意的是，製作時，必須先建立祭壇。

01 STEP 利用特定方塊建造祭壇

方塊不一定要同一種

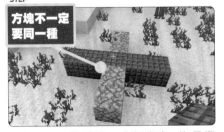

將海晶石、海晶磚、暗海磷磚、海晶燈其中一種沿著直線與橫線各排 5 個。

02 STEP 組成長、寬、高各 5 個的結構

在周圍各圍 5 個方塊，避免海洋之心碰到其他的方塊後，祭壇就完成了。

生存模式篇

50 攻陷前哨基地

MINECRAFT for SWITCH

前哨基地是掠奪者作為據點的門檻，建築物的周遭和裡面有許多掠奪者，可一隻隻吸引過來再個個擊破，不過，如果打倒背上插著旗子的掠奪者，會出現「不祥之兆」的狀態，所以千萬要避開這類掠奪者。

STEP 01 前哨基地是像門檻一樣的建築物

這是高聳的前哨基地，附近偶爾會有鐵傀儡。

STEP 02 最上層有寶箱

爬到最上層可找到寶箱。

51 試著使用弩

MINECRAFT for SWITCH

弩也是發射弓箭的武器，但可先填裝弓箭，想射箭就能隨時射箭。不過，連射的速度會比弓慢，所以不太適合連續攻擊。

STEP 01 將箭裝在弩上

在手持弩的狀態按下 ZR 鍵，就能將箭裝在弩上（手邊要有弓箭）。

STEP 02 填裝完畢後發射

填裝完畢後，會朝著正面瞄準，按下 ZR 鍵就會發射。此時也能展開近身攻擊。

52
MINECRAFT for SWITCH

擊退攻擊村莊的敵人

打倒背上插著旗子的掠奪者，就會陷入「不祥之兆」的狀態。若在這種狀態下走進村子，就會觸發突襲事件，此時會有各五隻的掠奪者、衛道士、劫掠獸等襲擊村莊，而且還會突襲好幾波。

01 STEP 一旦出現不祥之兆……

一旦出現不祥之兆，螢幕就會顯示邪惡村民的大臉。

02 STEP 一走進村莊就會觸發突襲

一走進村莊，畫面上方就會顯示「突襲」的文字與色條。必須不斷擊退前來襲擊的敵人，直到色條消失為止。

53
MINECRAFT for SWITCH

活用方便的營火

營火是自 1.14 版之後追加的方塊，除了可在針葉林找到，也能利用精製台製作。配置營火方塊後，會升起狼煙，也能在上面烤生牛肉或鮭魚。

01 STEP 可用來烤肉及烤魚

生肉、魚、馬鈴薯都能放在營火上面烤，一次最多可放四種。

02 STEP 利用乾草塊拉高狼煙的高度

在營火方塊下方配置乾草塊，可讓狼煙升高接近兩倍的高度。

探索新地獄

1.16 版之後,地獄新增了生態域。除了第 59 頁介紹的地獄要塞之外,還新增了一些元素與方塊,同時也新增了別處沒有的素材、武器與防具。

新地獄有這些不一樣的地方!

新增了只有地獄才有的生態域

新增了三種生態域。圖中是看起來像火山地帶的玄地岩三角洲。

新增兩種地點

除了地獄要塞之外,還新增了地點。圖中是堡壘遺跡,是由豬布林負責守護。

也新增了生物

這是很愛黃金的豬布林。豬布林與凋零骷髏是敵對關係,一靠近就會吵架。

號稱性能最強的「地獄合金」裝備也登場!

利用地獄才有的素材打造的地獄合金裝備,非常難以製作。

55

MINECRAFT
for
SWITCH

讓探索地獄更順利的生物與道具

新版的地獄除了新增了生態域，變得更值得探索之外，也新增了方便探索的生物與道具。熾足獸能讓玩家平安度過熔岩，死掉的時候，還會掉下能在地獄復活的重生錨。

01 坐在熾足獸身上渡過熔岩
STEP

在地獄遇到大片熔岩地帶時，可坐在熾足獸身上毫髮無傷地移動。

02 利用重生錨設定復活地點
STEP

配置重生錨之後，再放入螢光石，重生錨才會啟動。

56

MINECRAFT
for
SWITCH

尋找新地點

新版地獄也有新地點，例如荒廢的入口與堡壘遺跡。堡壘遺跡有許多豬布林這種新生物。玩家只要穿上黃金防具，就不會被豬布林攻擊，但如果一打開寶箱（箱子），豬布林就一定會展開攻擊，請特別小心。

01 在荒廢的入口取得黃金方塊和寶箱
STEP

看起來就像地獄傳送門殘骸的「荒廢入口」，在地面也可以看到相同的入口。

02 堡壘遺跡是很值得探索的地點
STEP

堡壘遺跡的規模很大，內部有不少箱子與黃金方塊沉睡著。

生存模式篇

57

MINECRAFT
for
SWITCH

試著製作獄髓裝備

新增的獄髓裝備可利用古代碎片製作。這類材料很不好找，光是要製作一個裝備就要收集4個古代碎片。武器類的獄髓裝備其攻擊力比鑽石裝備還要高，防具類的防禦力則與鑽石不相上下，而且還有「擊退」這種附魔效果，不會輕易被敵人擊飛。

製作獄髓裝備的方法

01 STEP 第一步先尋找古代碎片

古代碎片

古代碎片通常位於地獄 8 ～ 22 的高度，但比鑽石礦石更難找到。

02 STEP 提煉古代碎片，製作獄髓廢料

以熔爐或高爐精煉古代碎片，就能做出獄髓廢料。

03 STEP 利用 4 個獄髓廢料與 4 個黃金錠塊合成

利用精製台合成 4 個獄髓廢料與 4 個黃金錠塊，就能做出獄髓錠塊。

04 STEP 利用打鐵台升級鑽石裝備

在打鐵台配置鑽石裝備與獄髓錠塊，就能做出獄髓裝備。

58 利用地獄的素材製作方塊

MINECRAFT for SWITCH

地獄的深紅森林與詭異森林有生長著類似樹木的植物，砍伐下來可變成木材，加工成門或階梯。玄武岩三角洲的黑石則可代替鵝卵石來使用。

01 地獄也有植物
STEP

這是地獄的植物。看起來像樹，但其實是蕈菇長成的植物。

02 可加工成方塊
STEP

地獄沒有木材或石頭這類素材，所以要利用樹幹與黑石代替。

59 製作藍色火焰的道具

MINECRAFT for SWITCH

魂砂、靈魂土有時會冒著藍色火焰。在這兩種方塊上面點火，就會冒出藍色火焰。這兩種方塊可做成藍色火把或藍色燈籠。

01 魂砂冒著藍色火焰
STEP

魂砂與靈魂土這兩種方塊起火時，會冒出藍色火焰。

02 可製作火把或燈籠
STEP

在一般的配方加入魂砂與靈魂土，就能做出藍色火把、藍色燈籠或藍色營火。

生存模式篇

60 MINECRAFT for SWITCH 輸入種子碼

「Minecraft」的世界都是隨機產生的，但都有種子碼這種 ID，只要在生成世界時輸入，就能在完全相同的世界進行遊玩。

全世界的玩家發現了不少有趣的世界，以及附近有村莊這類能讓玩家順利遊玩的世界，還請大家務必試著輸入種子碼玩玩看。此外，在此介紹的種子碼是綜合版的，除了 Switch 之外，智慧型手機、平板電腦、PS 版，或是 Windows 10 版也都可以使用。

輸入種子碼的話……？

連怪物生成器都可以找得到嗎？

怪物生成器雖然很難找得到，但如果是已知位置的種子碼，那就容易多了。

連雪屋也能輕鬆找到喔！

輸入種子碼的方法

01 STEP 在生成世界的時候輸入種子碼

在選項的「種子」欄位輸入種子碼，再建立世界。

02 STEP 一定會從相同的世界開始

只要種子碼相同，就一定能從相同的世界開始。

整座島都是村莊與要塞的種子碼

起點是整座都是村莊的島嶼。村莊的地下有要塞,可從海底直接看到整座要塞。此外,放眼望去還能看到殭屍村,裡面還有荒廢的入口。

▶ **種子碼** ◀ 542630838

村莊底下的海裡就有終界傳送門的絕佳起點!

能找到花圃、蜂巢與村莊的種子碼

起點就是一大片花圃的種子碼。稍微往前走,還能看到村莊,往右前方走,也能找到蜂巢與荒廢的入口。花圃裡面有很多種花,讓這個世界變得更繽紛。

▶ **種子碼** ◀ 1516271383

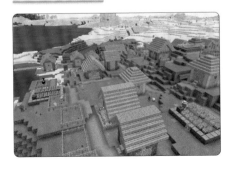

有蜂巢的樹的後面就是荒廢的入口。

生存模式篇

63
MINECRAFT
for
SWITCH

能立刻找到前哨基地的種子碼

起點的旁邊就是村莊與前哨基地。從前哨基地往左方走,還能抵達蘑菇島。要注意的是,探索前哨基地,變成不祥之兆的狀態後,接下來不管去哪個村莊,都會觸發突襲事件。

▶ **種子碼** ◀ **-1744777899**

優點在於有很多蘑菇的蘑菇島就在附近。

64
MINECRAFT
for
SWITCH

被竹林環繞的種子碼

這是以叢林為起點的種子碼,周圍有大量的竹子,也能立刻找到貓熊,只要用竹子餵食,就能讓貓熊繁殖。雖然這裡有很多樹可以砍伐,但因為生長過於茂密,光線照不到的地方也很多,一不小心就會遇到怪物。

▶ **種子碼** ◀ **1535518514**

在起點的畫面中,可以發現周圍全都是竹子。

65 MINECRAFT for SWITCH 有殭屍村與要塞的種子碼

從起點往左前方走就能抵達村子。但這座村子只有殭屍村民,每戶人家的房子都已老朽。村子的正中央有溪谷,可從這裡前往要塞。算是趣味性有些奇特的地圖。

▶ **種子碼** ◀ **2065486297**

從起點往左前方走,就能抵達村子。

66 MINECRAFT for SWITCH 有巨大珊瑚礁與海底遺跡的種子碼

起點下方的海域就有一大片珊瑚,而且離這裡不遠的地方還有兩處海底遺跡。這種世界或許不適合以生存模式遊玩,卻很適合想要在珊瑚礁遊玩的玩家。

▶ **種子碼** ◀ **-1618472320**

海底遺跡在 -640、42、400 附近,在這附近還有另一處海底遺跡。

67 MINECRAFT for SWITCH 有很多地點的種子碼

從起點稍微往前走之後，右前方是沙漠村，左前方是草原村。沙漠村旁邊有寺院和前哨基地。這個世界有許多罕見的地點，例如，沙漠村旁邊的溪谷就是其中之一。

▶ **種子碼** ◀ 2048971879

草原村的範圍非常廣闊，可在這兩座村莊備妥食物與道具。

68 MINECRAFT for SWITCH 有超酷的村莊的種子碼

起點附近就有村莊，裡面居然還有前哨基地。雖然村民會突然攻擊玩家，但只要運氣夠好，鐵傀儡會幫忙打倒所有的掠奪者，玩家就能盡情地取得道具。

▶ **種子碼** ◀ 285106553

一開始就有類似洞窟的位置。朝著太陽往右前進，就能立刻找到村莊。

69 不合常理的恢復方法

吃了打倒殭屍所得到的腐肉,反而會變成空腹狀態,飢餓度也會不斷下降。可是在體力不足的狀態下一直吃腐肉,卻能讓飢餓度維持在接近滿檔的狀態,還能讓體力恢復。

01 STEP 體力下滑時可吃腐肉

當體力與飢餓度都減少,手邊又有大量腐肉時,可以吃腐肉恢復體力。

02 STEP 飢餓度會暫時上升

雖然吃了腐肉會變成空腹狀態,但飢餓度會上升,所以能恢復體力。

70 利用無限水源解決缺水問題

製作藥水、黑曜石或耕田的時候,都需要充沛的水源,此時最需要的就是能一直汲水的無限水源。只要有兩個裝水的水桶就能製作無限水源。

01 STEP 挖出長 2× 寬 2 的洞

挖出長 2× 寬 2 的洞,深度只需要 1 個方塊。

02 STEP 從對角線倒兩次水

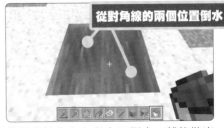

從對角線的兩個位置倒水

從對角線的左上與右下倒水,就能做出無限水源。

生存模式篇

71 取得冰與冰塊的方法

MINECRAFT For SWITCH

冰方塊與冰塊方塊雖然外觀一樣，性質卻不同。冰塊是類似冰刺生態域的樹，無法用火焰溶解。要取得冰或冰塊，都必須準備有絲綢之觸這種附魔效果的鎬。

01 STEP 一般的鎬只能破壞方塊

鎬或徒手只能破壞冰或冰塊（冰會變成水）。

02 STEP 使用有絲綢之觸這種附魔效果的鎬

手邊若有絲綢之觸這種附魔效果的鎬，就能將冰或冰塊轉換成道具。

72 用火把一舉破壞沙子或沙礫的方塊

MINECRAFT For SWITCH

沙子或沙礫這類自由落體的方塊下面若有火把，會在掉下來的瞬間變成道具。若想一次性破壞作為鷹架的沙子方塊，可以在破壞最下方的方塊那一瞬間配置火把。

01 STEP 在破壞沙子方塊的瞬間配置火把

倒落地配置火把

在破壞沙子或沙礫方塊的瞬間，立刻在下方配置火把。

02 STEP 掉下來的方塊都會變成道具

掉下來的沙子與沙礫方塊都會陸續變成道具。

無限取得雪球的方法

在打倒地獄要塞的烈焰人或其他敵人的時候，常需要準備大量的雪球，但在雪地收集雪是件很麻煩的事，此時有個很方便的技巧，能讓我們收集到無限的雪球。我們需要的是雪傀儡，也就是說只要有 2 個雪方塊與 1 個南瓜，就能取得無限的雪球。一個雪方塊可以產生 4 個雪球，如果有 8 個雪球在手邊，之後就能想要多少雪球就有多少雪球。

利用雪傀儡無限取得雪球

01 STEP 在泥土方塊周圍設置柵欄

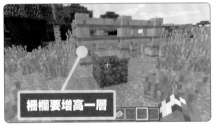

柵欄要增高一層

每次都會回收的話，可以只設置漏斗，不過這裡設置的是漏斗與箱子。

02 STEP 設置 2 個雪方塊，再於雪方塊上方設置南瓜

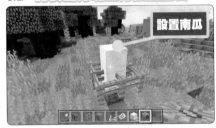

設置南瓜

在泥土方塊上面配置 2 個雪方塊，再於雪方塊上面放南瓜，藉此召喚雪傀儡。

03 STEP 設置遮雨罩

04 STEP 不斷挖掘雪傀儡的腳邊！

生存模式篇

74

MINECRAFT
for
SWITCH

可以治療殭屍村民

在各種殭屍當中,有一種長得像村民的殭屍村民,而這種殭屍村民是可以治療的。需要的東西有變弱的噴濺藥水與金蘋果。這兩種道具不太容易取得,不過在雪屋的地下室可找得到殭屍村民與這兩種道具。

01 朝殭屍村民投擲弱化的藥水
STEP

朝殭屍村民投擲弱化的噴濺藥水。

02 以金蘋果治療
STEP

手持金蘋果後,按下 ZL 鍵治療。治療需要 10 分鐘,如果在這段時間被攻擊或是照到日光,金蘋果就會燒起來,所以最好選在封閉的空間內治療。

75

MINECRAFT
for
SWITCH

試著利用附魔書產生附魔效果

附魔書通常藏在村莊、廢棄礦坑、要塞的箱子裡,雖然可以產生附魔效果,但光是這樣起不了什麼作用,必須透過鐵砧與道具合成,才能發揮效果。

01 利用鐵砧讓道具與書合成
STEP

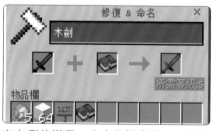

在左側放道具,中央放附魔書,右側合成的道具就會接收附魔效果。

Point!!

利用鐵砧合成時,可替道具命名

鐵砧可替道具重新命名,試著製作自己喜歡的道具吧!

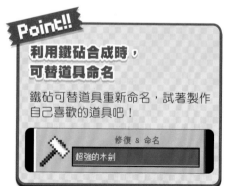

76 利用水一口氣收成農作物
MINECRAFT for SWITCH

要收成農作物就必須自行破壞田地，但這麼做很花時間，如果能利用農作物碰到水就變成道具的性質，在田裡安裝流水的裝置，就能一口氣收成農作物。如果使用漏斗還能自動回收農作物。要注意的是，必須自行播種，以及如果田地太大，水會流不到每個角落這點。

在下方配置泥土方塊

生存模式篇

在田裡製作流水裝置

01 STEP 在前端安裝漏斗與箱子

如果打算自行回收道具可以只安裝漏斗，不過這裡是安裝了漏斗與箱子。

02 STEP 在田地的邊緣安裝水源

下面是泥土方塊

用方塊圍住位於漏斗對角線另一側的位置，再於下面配置泥土方塊，然後在中間的位置倒水。

03 STEP 破壞泥土方塊，讓水源流往田地

破壞下方的泥土方塊，讓水流向田地。當水流完之後，加上蓋子再蓄水。

04 STEP 可以一口氣回收農作物

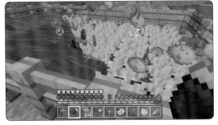

被水沖過的農作物會被破壞，此時便可回收這些農作物。

使用燈塔

打倒凋零怪之後，可得到地獄星，接著便可利用地獄星製作燈塔。當玩家待在燈塔周圍，移動速度與挖掘速度就都會變快，不過，燈塔必須要放在鐵、黃金、鑽石、翡翠這些方塊的上面，疊成金字塔的構造才能發揮效果。將這些方塊疊成金字塔之後，在金字塔頂端配置燈塔，然後再選擇鐵錠、黃金錠塊、翡翠、鑽石，最後選擇效果，就能使用燈塔。

雖然作為金字塔底座的礦石方塊不是那麼容易收集，不過，建立甘蔗田，將紙張交給村民（圖書館管理員）就能夠得到翡翠。此外，在燈塔上面配置染色玻璃，還能產生不同顏色的光芒，請大家有機會務必試看看。

燈塔的使用方法

STEP 01 建立底座並設置燈塔

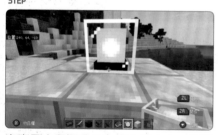

底座最少需要長 3× 寬 3 的大小，也就是需要 9 個方塊。之後將燈塔配置在底座上面。

STEP 02 光線會向上發射

光線會從燈塔往上發射。可利用染色玻璃方塊改變光線的顏色。

STEP 03 使用素材選擇效果

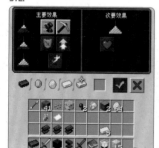

從左上角選擇效果後，在中央的空格配置要使用的素材，再按下勾選按鈕就能使用燈塔的效果。

燈塔的效果範圍

燈塔	效果範圍	需要的方塊數量
第1層	半徑41+20（下方）	3×3
第2層	半徑61+30（下方）	+5×5
第3層	半徑81+40（下方）	+7×7
第4層	半徑101+50（下方）	+9×9

可選擇的效果

速度（移動速度上升）	跳躍（跳躍力上升）
急迫（挖掘速度上升）	力量（攻擊力上升）
抗性提升（防禦力上升）	生命恢復（隨時）

第3章
CHAPTER.3

生物&農業篇

01 開創牧場，繁殖動物

MINECRAFT for SWITCH

要繁殖動物就必須有 2 隻以上相同的動物，而且要有 2 個以上的誘餌。餵食待在一起的 2 隻動物吃東西，這 2 隻動物就會自動交配，誕下後代。動物沒有性別，一開始只需要有 2 隻動物，就能不斷增加動物。若要繁殖動物，就一定得找到 2 隻一樣的動物。

開創牧場的方法

01 STEP 利用誘餌誘導動物

只要手裡拿著誘餌，喜歡該誘餌的動物就會跟著玩家走。

02 STEP 誘導至柵欄中，再把動物關起來

利用柵欄圍成牧場後，將動物誘導進牧場中，出入口可利用柵欄門製作。

繁殖動物的方法

01 STEP 餵 2 隻動物飼料

餵食待在一起的 2 隻動物吃飼料，就會顯示求偶模式的愛心符號。

02 STEP 誕下後代

立刻就會誕下後代。要注意的是，必須等一段時間才能繼續繁衍後代。

CHAPTER.3

牛的特徵與繁殖方法

牛的用途很多,例如可用水桶擠牛奶,打倒牛後還可以取得牛肉與牛皮。牛肉可用熔爐烤成牛排,而牛排是飢餓度的恢復量與飽食度最高的食物。由於牛的飼料是很容易取得的小麥,所以可說是很適合飼養的動物。如果看到牛的話,記得抓到牧場養。

飼料	用途
小麥	牛奶、牛皮、牛肉

從牛身上取得牛奶與牛皮

01 STEP 拿著水桶按下 ZL 鈕

拿著空水桶,再對牛按下 ZL 鈕。

02 STEP 可搾取牛奶

牛奶會裝進水桶。直接喝可以解毒,還可以製作蛋糕。

03 STEP 打倒牛可取得牛皮與牛肉

打倒牛可取得牛皮與牛肉。牛肉可用熔爐烤成牛排再吃。

餌食是小麥,所以很容易養喔

羊的特徵與繁殖方法

羊的用途有羊毛與羊肉。要取得羊肉就得打倒羊，但羊毛可用剪刀取得，而且羊的數量不會減少。羊毛可以染色，但也可以直接在羊的身上使用染料，所以要替羊分類時，可先用染料替羊染色。

飼料	用途
小麥	羊毛、羊肉

可用剪刀不斷取得羊毛！

01 STEP 可利用剪刀取得羊毛

對羊使用剪刀就能刮取羊毛，而且過一會兒，羊毛又會再長出來。

02 STEP 可以直接替羊染色

可使用染料改變羊的顏色。這種方式很適合用來收集同色的羊毛。

Point!!

羊的小孩會是雙親的混合色

若讓毛色不同的羊做交配，就會生出合成色的小孩。例如黑白兩色的羊會交配出灰色的小羊。若是紅色與橙色的羊交配，由於紅色與橙色沒有混合色，所以羊的小孩就會繼承其中一種顏色。

04

MINECRAFT
for
SWITCH

豬的特徵與繁殖方法

豬的用途只有豬肉,所以飼養的價值不高。在豬身上配鞍或是以胡蘿蔔棒誘導,就能坐在豬身上,但速度不怎麼快,所以完全是為了有趣才騎豬。豬的飼料是胡蘿蔔,胡蘿蔔可於村莊取得。

可用鞍與胡蘿蔔棒騎豬

在豬身上配鞍,拿著胡蘿蔔棒就能騎著豬移動。

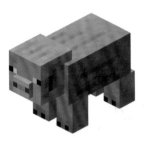

飼料	用途
胡蘿蔔	豬肉、騎乘

05

MINECRAFT
for
SWITCH

雞的特徵與繁殖方法

雞與其他動物的差別在於走路的時候,會以固定的頻率下蛋。雞蛋可當成食材,丟出去還有 1/8 的機率會生出小雞。餵食後,經過交配產下雞蛋的機率也比其他動物來得高。

也可以從雞蛋來繁殖

雞會生雞蛋,丟出去也有可能生出小雞。

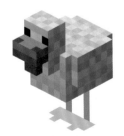

飼料	用途
小麥種子	雞肉、雞毛、雞蛋

生物&農業篇

06 MINECRAFT for SWITCH 蘑菇牛的特徵與繁殖方法

蘑菇牛只會出沒在蘑菇島,所以不容易被發現。基本性質和牛一樣,使用碗可以採集到蘑菇煲。

可以採集蘑菇煲

對蘑菇牛使用碗就可以採集到蘑菇煲。

飼料	用途
小麥	蘑菇煲、牛皮、牛肉

07 MINECRAFT for SWITCH 兔子的特徵與繁殖方法

兔子通常會出沒在沙漠、針葉林和雪地棲息,只要玩家一靠近牠就會逃跑,但如果旁邊有胡蘿蔔田,兔子就會把胡蘿蔔吃光光。玩家在打倒兔子之後,偶爾能取得兔子腳,可用來製作跳躍藥水。

可利用胡蘿蔔守株待兔

一靠近兔子,兔子就會逃之夭夭,如果沒辦法悄悄接近,就最好守株待兔。

飼料	用途
胡蘿蔔	兔肉、兔子腳、兔子皮

狼的特徵與繁殖方法

狼會在森林與針葉林這類生態域棲息，平常雖然溫馴，但一受到攻擊，眼睛就會變紅，進入攻擊模式。如果餵牠吃骨頭，牠就會和玩家聯手一起攻擊怪物。

餵食骨頭才會馴服狼

想要和野狼聯手就得先餵骨頭。要讓狼交配或恢復體力則需要餵肉。

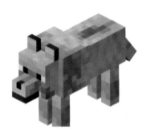

飼料	用途
肉	寵物

山貓的特徵與繁殖方法

山貓棲息在叢林生態域，野生的山貓遇到玩家會逃得遠遠的，所以要拿著生魚等待山貓接近。只要餵過一次，就會成為玩家的寵物，但不會一起攻擊怪物。

山貓可用生魚引誘

玩家一靠近山貓，山貓就會逃跑。可試試拿著生魚站在原地等待。

飼料	用途
生魚	觀賞用寵物

生物&農業篇

10 馬的特徵與繁殖方法

MINECRAFT for SWITCH

在草原能找到罕見的野生馬,騎乘幾次之後才能馴服牠。這時候就能配鞍自由騎乘。而驢子的出現機率比馬低,也無法安裝馬鎧,但能安裝箱子。此外,讓馬與驢子交配可生出騾子。外表雖然與驢子有點不同,不過特性卻與驢子相同。

飼料	用途
金胡蘿蔔	騎乘

騎馬去冒險吧!

01 STEP 常常騎馬吧

在雙手空空的狀態下騎馬。多騎幾次就不會被馬甩下來。

02 STEP 安裝馬鎧

馬可以安裝馬鞍與馬鎧。馬鎧可以減少對馬受到的傷害。

Point!!

不騎馬的時候,可以安裝繩索

不騎馬的時候,最好是利用繩索將馬拴在柵欄上,避免馬跑到其他地方。驢子、騾子當然也可以利用繩索拴住,其他的動物或村民也能用一樣的方式對待。

11

MINECRAFT
for
SWITCH

雪傀儡、鐵傀儡的特徵

雪傀儡可利用 2 個雪方塊與南瓜來召喚,而鐵傀儡可以透過 4 個擺成 T 型的鐵方塊,於上方再放置已雕刻過的南瓜來召喚。兩者都會替玩家攻擊敵人。

幫忙守護村莊的同伴

每個村莊都有一具鐵傀儡。

體力	攻擊力	掉落物
3	-	雪球

體力	攻擊力	掉落物
50	3.5～10.5	鐵錠

12

MINECRAFT
for
SWITCH

烏賊的特徵

烏賊是可在大海或河川中看到的生物。雖然不會攻擊玩家,但打倒牠可得到墨囊。儘管無法利用飼料引誘牠,卻能以填海造陸的方式,將牠逼到特定的地點。

是完全無害的生物

烏賊只會在水邊游泳,不會攻擊玩家。若不打算取得牠身上的道具,也可以不用管牠。

體力	攻擊力	掉落物
5	-	墨囊

生物＆農業篇

13 北極熊的特徵

MINECRAFT
For
SWITCH

北極熊只會在下雪的生態域出現。只要玩家不攻擊牠，基本上是無害的，但如果攻擊牠，就會被牠反擊。由於北極熊的體力與攻擊力都很高，與牠正面對決的話，恐怕沒那麼容易獲勝，所以還是欣賞牠可愛的外表就好。

特徵是碩大的身體

看起來很可愛的北極熊原本只在 PC 版才看得到，現在在家用版也能看到了。

體力	攻擊力	掉落物
30	3	生魚、生鮭魚

14 羊駝的特徵與繁殖方法

MINECRAFT
For
SWITCH

羊駝是在山岳棲息的動物，可像馬一樣被馴服。雖然不能騎乘，但可裝備箱子，讓牠幫忙搬運行李。用繩索拉著走，附近的羊駝就會跟著移動。

可裝備地毯

在羊駝身上裝備地毯，可讓羊駝看起來更豪華。不同的羊駝能裝備箱子的數量也不同，最少 3 個，最多則是 15 個。

飼料	用途
乾草塊	搬運行李

11 村民的特徵

村民是在村莊活動的生物，外表會隨著職業而改變，還能利用工作站點方塊決定職業。村民不會走出村莊，但在村莊增加床或者給予糧食，村民就會自行繁殖。

基本上不會走出村莊

村民遇到怪物會四處逃竄，到了晚上才會回家，基本上就是一直在村子裡移動。

*Switch的村民外表會隨著職業而大有不同。

體力	攻擊力	掉落物
10	-	-

改變村民職業的方法

01 STEP 利用床與工作站點方塊決定職業

在村民附近配置床與工作站點方塊，可決定該村民的職業。這個村民為製圖師。

02 STEP 安置其他的工作站點方塊即可轉職

破壞製圖台，換成製箭台，村民就會轉職為製箭師。就算村子裡有相同的職業也能轉職為該職業。

工作站點方塊	職業
打鐵台	工具匠
砂輪	武器匠
高爐	盔甲匠
鍋釜	皮匠
製圖台	製圖師

工作站點方塊	職業
講台	圖書館管理員
煙燻爐	屠夫
堆肥桶	農夫
製箭台	製箭師
紡織機	牧羊人

工作站點方塊	職業
木桶	漁夫
釀造台	神職人員
切石機	石匠

16 鸚鵡的特徵

MINECRAFT
for
SWITCH

鸚鵡棲息在叢林中，能夠於天空飛翔。雖然可用種子飼養，卻無法繁殖。鸚鵡的特徵是可模仿周邊怪物的聲音，聽到唱片機的音樂會隨之起舞，餵餅乾吃的話會死掉。

鸚鵡會站在肩膀上

馴養之後的鸚鵡會乖乖地站在玩家的肩膀上。

飼料	用途
種子	觀賞用

17 烏龜的特徵與繁殖方法

MINECRAFT
for
SWITCH

烏龜是於沙灘棲息的動物，特徵是會記得生成地點，也會回到生成地點產卵。烏龜可用海草繁殖，蛋孵化之後，會出現小烏龜。長大之後，會掉落海龜殼。

細心照顧烏龜蛋吧

一踩就破的烏龜蛋有時會被殭屍破壞，所以請好好細心照料烏龜蛋吧！

飼料	用途
海草	海龜殼、海草（掉落物）

海豚與魚的特徵

海豚與魚都是在大海棲息的生物。之前也有河豚與鮭魚這類物品，但這類生物現在都能利用水桶來撈取，所以不算是物品之一了。海豚是無法繁殖與馴養的生物。

海豚擁有許多特徵

若是餵海豚吃生鱈魚或生鮭魚，海豚有時會帶玩家去附近的海底遺跡或沉船。

貓熊的特徵與繁殖方法

貓熊是在叢林出現的罕見動物，只要不攻擊牠，牠就不會攻擊玩家。拿著竹子可引誘牠靠過來，餵牠吃竹子，還能讓牠繁衍。要注意的是，想要讓牠繁殖，附近必須有竹林才行。

只能在竹林附近繁殖

貓熊只能在竹林附近產下後代，否則就會搖頭拒絕繁殖。

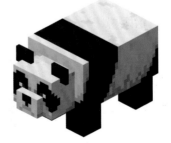

飼料	用途
竹子	觀賞用寵物

生物＆農業篇

20 MINECRAFT for SWITCH 狐狸的特徵與繁殖方法

狐狸棲息於針葉林生態域，是白天睡覺、晚上活動的夜行性動物。雖然餵牠吃甜漿果可以讓牠繁殖，但無法圈養，只有產下的後代會待在玩家身邊。

會跳過去攻擊雞

狐狸會撲向雞、兔子攻擊，也會跳過柵欄。

飼料	用途
甜漿果	-

21 MINECRAFT for SWITCH 貓的特徵與繁殖方法

貓與山貓不同，是於村莊棲息的動物。不會攻擊玩家，但玩家一靠近就會逃走。餵牠吃生鱈魚或生鮭魚可讓牠繁殖。要注意的是，未經馴服的貓會攻擊兔子與小海龜。

可在村落或沼澤小屋找到牠

在村莊或沼澤小屋可以找到貓。身上的花紋有很多種類。

飼料	用途
生鱈魚、生鮭魚	-

流浪商人

流浪商人會賣一些村民沒賣的商品，例如植物、染料、裝了魚的水桶。遊戲開始一天後，流浪商人就會隨機出現，能否遇到全憑運氣。出現時，通常會帶著行商羊駝。

帶著羊駝的流浪商人出現了！

圖中是帶著兩匹羊駝的流浪商人。看得出來，羊駝的樣子很特別。

體力	攻擊力	掉落物
10	-	-

蜜蜂的特徵與繁殖方法

蜜蜂是將花蜜運回蜂巢的生物。對著蓄滿蜂蜜的蜂巢使用玻璃瓶就能取得蜂蜜。蜜蜂雖然溫馴，但一遇到攻擊就會群起反擊。要注意的是，蜜蜂的攻擊帶有劇毒。

蜜蜂是努力工作的可愛傢伙啊

蜜蜂常於花朵與蜂巢之間往返。從蜂巢下方採蜜時，最好在下面生營火，才會比較安全。

飼料	用途
-	採集蜂蜜與蜂巢

生物＆農業篇

24 MINECRAFT For SWITCH 殭屍的特徵與打倒方法

殭屍在陰暗的場所出現後，會一邊低鳴，一邊接近玩家。雖然只會近身攻擊，但是被體力很多的殭屍圍攻可不是開玩笑的事。此外，殭屍還有很多變種，例如不會因為陽光而燃燒、且動作迅速的幼年殭屍，或是穿著防具來的殭屍。

要打倒殭屍不是問題，
問題是一次來一群殭屍

只要手邊有木劍，就能輕易打倒殭屍，但同時來好幾隻，情況就會變得很棘手。

體力	攻擊力	掉落物
10	1.5	腐肉、馬鈴薯、胡蘿蔔

25 MINECRAFT For SWITCH 骷髏的特徵與打倒方法

骷髏與殭屍一樣，都是於陰暗之處出沒的怪物，也很常會遇到它們。最明顯的特徵是會用弓箭展開遠距離攻擊，所以最好要用樹木或方塊為障壁，一邊接近它們，一邊將戰局帶入肉搏戰，不然也可以利用弓箭迎戰。

要注意它們從遠方射來的弓箭

骷髏會從遠處發射弓箭，攻擊玩家，但命中率不高，通常都打不到玩家。

體力	攻擊力	掉落物
10	1.5	箭、骨頭

蜘蛛的特徵與打倒方式

白天或是明亮場所的蜘蛛是中立型的怪物,但一到晚上就會攻擊玩家。由於蜘蛛會從天上飛過來,所以很難在地展開攻擊之後避開,而且蜘蛛通常會掛在牆上,所以通常會從上方展開攻擊。建議大家先故意承受牠的攻擊,再連續展開反攻,一舉打敗牠。

別被蜘蛛的動作迷惑

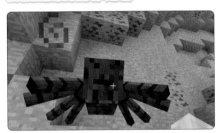

蜘蛛的動作非常噁心,若與其他怪物一起出現,就會是非常難纏的敵人。

體力	攻擊力	掉落物
16	2	線、蜘蛛眼

苦力怕的特徵與打倒方式

苦力怕是以為悄悄接近沒事,一走到身邊卻突然「咻~」的一聲,發出白光自爆的怪物。自爆的威力與距離成正比,若玩家沒穿防具,又在超近的距離被炸中就會立刻死亡。建議選擇打了就跑的戰略。

爆炸的威力與距離成正比

在苦力怕爆炸之前,與牠保持距離就能讓牠停止自爆。建議要冷靜地面對牠。

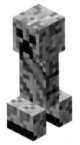

體力	攻擊力	掉落物
10	～24.5	火藥

生物&農業篇

28 MINECRAFT for SWITCH 終界人的特徵與打倒方式

這是一種眼神一交會就會張開大口攻擊玩家的怪物。只要避開眼神或是直接避開牠，終界人就不會攻擊玩家。終界人的體力與攻擊力都很高，是剛踏上冒險旅程的玩家務必要避開的怪物。終界人很怕水，只要玩家進入水中，就能單方面攻擊牠。

很難正面攻擊的強敵

在裝備還不齊全的時候，最好不要與牠為敵。

體力	攻擊力	掉落物
20	3.5	終界珍珠

29 MINECRAFT for SWITCH 蠹蟲的特徵與打倒方式

蠹蟲會躲在石頭方塊之中，一旦石頭方塊被破壞，就會衝過來攻擊玩家。蠹蟲的體積雖小，攻擊力也最弱，但往往會一整群攻過來，讓人大吃一驚。此時只要靜下心來，一隻隻打倒就沒問題了。

蠹蟲會突然飛出來，冷靜應付就沒事了

如果只有一隻蠹蟲的話，可以隨手打倒，但通常會突然飛出一群嚇玩家一大跳。

體力	攻擊力	掉落物
4	1	無

史萊姆的特徵與打倒方式

史萊姆只會在高度 40 以下的特定區塊（16×16 的區域）出現，所以可以說很難得才會遇見。史萊姆一遇到攻擊就會分裂、動作非常緩慢，而且分裂後就會變得更弱，所以不算是可怕的怪物。

要找到牠出沒的地點很困難

史萊姆只在特定的區塊出現，要找到牠得費一番工夫。

體力	攻擊力	掉落物
8	2	史萊姆球

洞窟蜘蛛的特徵與打倒方式

洞窟蜘蛛是從廢棄礦坑的刷怪籠出現的怪物。體型比一般的蜘蛛小，體力也比較低，卻身懷劇毒，一旦被牠擊中，在 1.5 秒內生命值會不斷地下降，可說是非常危險的怪物。

只能在廢棄礦坑找到的怪物

洞窟蜘蛛只會出沒在廢棄礦坑。身體雖小，卻藏有劇毒。

體力	攻擊力	掉落物
6	1+毒	線、蜘蛛眼

生物&農業篇

111

32 MINECRAFT for SWITCH 女巫的特徵與打倒方式

女巫看起來像是戴著帽子的村民,會於沼澤小屋出現,偶爾也會在平原出沒。女巫會對玩家扔擲毒藥水、傷害藥水與緩速藥水。玩家可利用治療藥水復原。

會引發各種異常狀態

在遭受重傷之前要將她拖入肉搏戰,再一舉打倒她。

體力	攻擊力	掉落物
13	~3	玻璃瓶、火藥或其他道具

33 MINECRAFT for SWITCH 殭屍豬布林的特徵與打倒方式

殭屍豬布林是於地獄出沒的怪物,原本稱為殭屍豬人。只要攻擊其中一隻,周圍的殭屍豬布林就會圍攻玩家。殭屍豬布林不怕墜落傷害,所以可讓牠從高處摔下也不要緊。

離牠遠一點比較好

只要攻擊其中一隻,其他的殭屍豬布林就會圍過來。可試著利用方塊築起牆壁再與牠作戰。

體力	攻擊力	掉落物
20	9	腐肉、金塊、黃金錠塊

岩漿怪的特徵與打倒方式

岩漿怪在外觀、動作與分裂的性質上,幾乎與史萊姆一樣,而且不會因為熔岩或火焰受傷。與它戰鬥時,最好先將它引到空曠安全的地點。打倒它之後,會掉落製作防火藥水所需的岩漿膏。

性質及動作與史萊姆相同

如果沒打算取得岩漿膏,就不需要浪費時間與岩漿怪戰鬥。

體力	攻擊力	掉落物
8	3	岩漿膏

惡魂的特徵與打倒方式

惡魂是漂浮在天空的怪物,會吐出火球攻擊玩家。玩家可用劍彈回火球,但惡魂的身體很大,用弓箭攻擊才是最快打倒惡魂的方法。要注意的是,惡魂吐出的火球會爆炸,所以盡可能不要讓火球從高空墜落。

惡魂的身體很大,
很適合用弓箭狙擊

惡魂的身體雖大,但體力卻很弱,可利用弓箭確實擊倒。

體力	攻擊力	掉落物
5	～8.5	惡魂之淚

生物&農業篇

113

36 MINECRAFT for SWITCH 凋零骷髏的特徵與打倒方式

凋零骷髏會出現在地獄要塞，而且與一般的骷髏不同，會揮劍攻擊玩家。一旦被它打中，就會像中毒一樣，陷入體力不斷減少的凋零狀態。建議先以方塊築起牆壁擋住凋零骷髏，再趁隙攻擊它。

移動速度超快的強敵

要是互毆的話，玩家會付出慘痛的代價。建議以方塊擋住它，再順勢展開攻擊。

體力	攻擊力	掉落物
10	3.5+凋零狀態	煤炭、骨頭、凋零骷髏頭顱

37 MINECRAFT for SWITCH 烈焰人的特徵與打倒方式

烈焰人會從地獄要塞的生成方塊出現。由於它會連續射出三顆火球，所以可以趁最後一顆火球發射後攻擊它。如果手邊有大量的雪球的話，可以朝它投擲雪球。這也是不錯的攻擊方式之一。

利用雪球攻擊，
說不定比較容易擊倒它？

一邊閃開火球，一邊攻擊它。如果烈焰人的數量太多，可使用雪球攻擊。

體力	攻擊力	掉落物
10	2.5	烈焰棒

守護者與遠古守護者的特徵與打倒方式

守護者與遠古守護者會出沒於海底神殿的周圍與內部。會向烏賊與玩家發射雷射攻擊，一靠近它，身體就會變成刺蝟。如果只有一個守護者的話，倒還容易解決，偏偏守護者都是整群出現的，所以最好使用隱形藥水來避開它們。遠古守護者的攻擊方式與一般的守護者相同，但會對玩家施予挖掘疲勞效果，讓玩家無法輕易逃開它們。

體力	攻擊力	掉落物
15	3	海磷晶體、海磷碎片、生魚

體力	攻擊力	掉落物
40	～4	海磷晶體、海磷碎片、濕海綿

潛影貝的特徵與打倒方式

潛影貝只會在終界城出現。外表與紫珀塊相似，會以飛彈攻擊玩家。一旦被它打中，就會被迫浮在空中，10秒之後才會掉下來。若想減少墜落傷害，可選在有天花板的地點跟它戰鬥。

使用跳躍藥水比較容易取勝

如果能在有天花板的地點展開戰鬥，會比較容易取勝。也可以服用減少墜落傷害的跳躍藥水。

體力	攻擊力	掉落物
15	～4	-

生物＆農業篇

40 MINECRAFT for SWITCH 凋零怪的特徵與打倒方式

凋零怪是比終界龍體力更高的魔王級怪物。如同第 62 頁所介紹的，如果在空曠的地點召喚它，就很難順利擊倒它。要是被它的火球打中，周圍的方塊會因為爆風而被破壞，玩家還會陷入凋零狀態。雖然它是如此難纏的敵人，但玩家可以選擇召喚它的場所與時間，所以只要在開戰之前先存檔，就能在覺得打不贏的時候，強制結束遊戲，重新再打一遍就行。

體力	攻擊力	掉落物
150	2.5+凋零狀態	地獄星

解除無敵狀態之後的爆炸範圍非常廣，威力也很強，絕對不能掉以輕心。

隨時都可以召喚與戰鬥

01 STEP 最好在地底開戰

在地下開戰的話，比較能將戰局帶向肉搏戰。

02 STEP 可以取得地獄星

凋零怪的掉落物是製作燈塔所需的地獄星。只要打倒它，一定能撿得到這項道具。

終界龍的特徵與打倒方式

終界龍只於終界城棲息，所以不太會有機會與牠開戰，不過，只要看穿牠的動作，就不算是太可怕的敵人。要注意的是，不破壞 10 個終界水晶，或是不先打倒周遭的終界人，就很難打敗終界龍。與終界龍的作戰勢必是場長期消耗戰，所以記得多準備一點治療藥水與金蘋果。

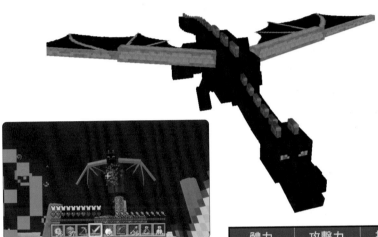

火球可利用牆壁擋掉。烈焰只要保持距離就能躲掉。

體力	攻擊力	掉落物
100	5	終界龍蛋

只要先破壞終界水晶就沒問題了

01 STEP 爬上台座，盡情攻擊！

02 STEP 打倒後，可得到大量的經驗值！

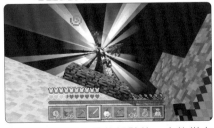

爬上台座之後，在中央的柱子一邊閃躲火球，一邊趁終界龍接近時展開攻擊。

打倒後可得到大量的經驗值，也能從台座回到原本的世界。

衛道士的特徵與打倒方式

衛道士是住在林地府邸的邪惡村民。雖然長得像村民，但只要一發現玩家，就會揮著斧頭攻擊玩家。衛道士是攻擊力很高、移動速度很快的生物，若不個個擊破，恐怕很難逃過它的毒手。

個個擊破再前進

注意周遭環境，盡可能避免一次與多隻衛道士對戰。

體力	攻擊力	掉落物
12	6.5	翡翠、鐵斧

喚魔者和惱鬼的特徵與打倒方式

喚魔者是於林地府邸二樓出現的邪惡村民。除了會召喚惱鬼這種妖精，還會使用魔法攻擊玩家。如果只有一隻的話，還不算太難對付，但惱鬼會穿牆，所以絕對要趁喚魔者召喚很多隻惱鬼之前，先打敗喚魔者。

一口氣搶進喚魔者身邊
再展開攻擊

喚魔者最好是一舉打倒。惱鬼的攻擊力不高，基本上可以不予理會。

體力	攻擊力	掉落物
12	3	不死圖騰、翡翠

屍殼、流浪者、溺屍的特徵與打倒方式

屍殼與溺屍都是殭屍的亞種，而流浪者是骷髏的變種。它們的攻擊都帶有飢餓、緩速的效果。溺屍會在水中誕生，或是在殭屍溺死時誕生，有時還會帶著三叉戟出現。

溺屍可在水中找到

溺屍會在水中重生，通常會於海底遺跡周邊出沒。

體力	攻擊力	掉落物
與殭屍相同		鸚鵡螺殼（溺屍）

幻翼的特徵與打倒方式

幻翼只有在玩家連續3天沒有睡覺的時候才會出現。只要不睡的天數越多，就越容易出現。幻翼會於空中盤旋，再伺機俯衝攻擊玩家。比起用弓箭攻擊牠，不如等到幻翼俯衝下來，再用劍展開攻擊。

建議在有天花板的地點開戰

將幻翼誘至樹林茂密之處或洞窟，就能避免幻翼飛得太高，可以輕鬆地擊敗牠。

體力	攻擊力	掉落物
10	3	幻翼皮膜

生物＆農業篇

46

掠奪者的特徵與打倒方式

這是位於前哨基地的村民型敵人。若是在不祥之兆的狀態進入村莊,它就會與衛道士一起攻擊玩家。掠奪者會使用弩發動遠距離攻擊,但弱點是在水中無法使用弩,所以就無法展開攻擊。

接近後,一舉打倒掠奪者

放箭之後,要隔一段時間才能繼續放箭,所以玩家可趁機接近掠奪者的身邊,再以連續攻擊打倒掠奪者。

體力	攻擊力	掉落物
12	3	弩、翡翠

47

劫掠獸的特徵與打倒方式

劫掠獸會於襲擊村莊的第三波攻勢出現,有時掠奪者會騎在劫掠獸身上。劫掠獸雖然只會衝撞,但被撞個正著,可是會站不起來的。此外,雖然可用盾擋住牠的衝撞攻擊,但還是有可能會被撞暈。

採用打了就跑的戰術

打一打就跑的話,劫掠獸會停下腳步,所以用弓箭攻擊最有效果。若能將劫掠獸引誘入水裡,牠就只能打不還手了。

體力	攻擊力	掉落物
50	6	鞍

豬布林的特徵與打倒方式

豬布林是於地獄的深紅森林棲息的生物。雖然是與玩家敵對的怪物，若是全身穿著黃金裝備，或拿著靈魂火把或靈魂燈籠，豬布林就會躲開玩家。此外，給牠黃金錠塊或其他黃金的道具就會掉下道具。

利用黃金錠塊交易

看到豬布林撿起地上的黃金錠塊後，可稍微觀察一下，有時會掉下其他的道具。

體力	攻擊力	掉落物
8	5	金劍、弩

豬布獸的特徵與打倒方式

豬布獸是於地獄的深紅森林棲息的怪物，會朝著玩家衝撞與攻擊，但不會接近長有怪奇蕈菇的地方，所以想要安全地打倒牠，可在周邊放怪奇蕈菇，接著站上去，再以弓箭攻擊牠。

豬布獸是群居動物，作戰時要特別小心！

豬布獸通常都是四隻一群，連幼年豬布獸都會衝撞玩家，但攻擊力沒有成年豬布獸那麼強。

體力	攻擊力	掉落物
20	3	生豬肉、皮革

生物＆農業篇

50 豬靈蠻兵的特徵

MINECRAFT
for
SWITCH

豬靈蠻兵是只於堡壘遺蹟出沒的怪物。與豬布林不同的是，就算穿著黃金裝備，還是會攻擊玩家，也無法用黃金錠塊與牠交易。由於牠的攻擊力很強，所以最好從遠處以弓箭攻擊牠。

守護著堡壘遺蹟的寶物

豬靈蠻兵會於堡壘遺蹟的寶箱附近出沒，打倒之後就不會再生。

體力	攻擊力	掉落物
25	10	金斧

51 熾足獸的特徵

MINECRAFT
for
SWITCH

熾足獸是於地獄熔岩地帶棲息的生物，也是不會攻擊玩家的友好生物。手邊若有怪奇蕈菇釣竿，就能像操控豬一樣操控牠。熾足獸能於熔岩快速通行，但一走到地面，就會冷得直發抖。

可快速通過熔岩地帶！

只要配置鞍就能騎乘，也能利用怪奇蕈菇繁殖。

飼料	用途
怪奇蕈菇	座騎

52 開墾田地

MINECRAFT for SWITCH

要開墾田地需要水源、泥土方塊以及鋤。以水方塊為起點，周圍 4 格（包含斜向的方塊）的泥土方塊可利用鋤耕作。之後只需要在這些泥土方塊播種。鋤不是太常用的道具，準備木鋤或石鋤就足以開墾田地。

01 利用鋤耕泥土方塊
STEP

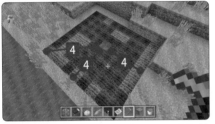

從水方塊起算的 4 格範圍都是可耕作的範圍。若在水邊開墾，就不需要花工夫運水。

02 播種
STEP

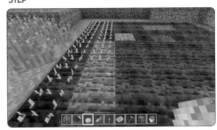

接著是播種。可種植胡蘿蔔、馬鈴薯這類農作物。

53 農作物可利用骨粉促進生長

MINECRAFT for SWITCH

如果想要農作物快點長大，可使用骨粉。骨粉可讓小麥、甘蔗、蕈菇、樹苗這類農作物或植物快速生長。如果有機會從骷髏取得大量的骨頭，務必試著在農作物上使用骨粉。

01 對農作物使用骨粉
STEP

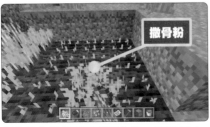

撒骨粉

對農作物撒骨粉可讓農作物一下子長大。

來撒骨粉看看吧！

54
MINECRAFT for SWITCH

栽植小麥、馬鈴薯、胡蘿蔔、甜菜根

開始耕作時，可從最基本的小麥、馬鈴薯與胡蘿蔔開始。利用前一頁的傳統耕田方式就能種植上述這些農作物。

小麥的種子可從草地方塊的雜草取得，馬鈴薯或胡蘿蔔可在打倒殭屍之後取得。假設輸入的是以村莊周邊為起點的種子碼，則可從村莊的田地取得馬鈴薯與胡蘿蔔，所以能輕易地完成田地的栽植。

此外，隨著版本更新，新增的甜菜根也能從村莊的田地取得。甜菜根與小麥一樣，都是播種之後才能收成的農作物，而且收成時，能同時取得農作物與種子。

這四種農作物的栽植方法完全一樣，所以只需要有塊田地就能開始種植了。

▶ **取得種子的方法** ◀

小麥種子

小麥種子可在破壞草地方塊上面的雜草之後取得。

馬鈴薯

雖可從殭屍身上取得，但主要還是從村莊的田地取得。可直接種植。

胡蘿蔔

與馬鈴薯一樣，偶爾會從殭屍身上掉下來，但也可以從村莊的田地取得。

甜菜種子

收成村裡田地的甜菜根就能取得甜菜種子。

容易栽種的重要食糧來源

01 所有農作物都可透過相同的方式種植
STEP

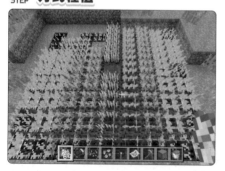

小麥或馬鈴薯都可於田裡種植。一次種多一點吧。

02 甜菜根可做成湯品
STEP

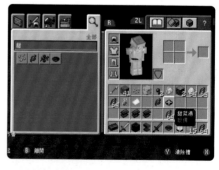

甜菜根可和碗組合成為甜菜湯。

種植西瓜與南瓜

基本上，西瓜與南瓜可在水源附近的耕土播種種植，要注意的是，生長方式與小麥這類農作物不一樣，在播種之後，經過一段時間會長出莖，然後才會在旁邊長出南瓜與西瓜。回收之後不需要再種一次，會自動從莖部長出來，所以是很容易種植的農作物。

取得種子的方法

西瓜種子

可向村民購買或是於廢棄礦坑的箱子中發現。

南瓜種子

可於山岳或沼澤這類生態域找到罕見的野生南瓜。

長出幼苗後就能盡情收成

01 STEP 開墾田地與播種

間隔為 1 格方塊

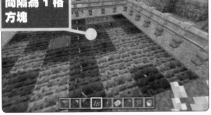

利用鋤開墾泥土方塊後，再於泥土方塊播種。記得播種時，要間隔 1 格方塊。

02 STEP 等待莖成長

放著等莖成長。

03 STEP 南瓜會從間隔處長出來

沒留空間就長不出來

南瓜會從苗旁邊的空間長出來。收成後，莖部會留著。

04 STEP 西瓜的種植方式與南瓜一樣

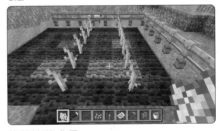

南瓜與西瓜的性質相同，能以相同的方式種植。

56

MINECRAFT
for
SWITCH

種植樹苗，等待樹苗長成樹木

除了農作物之外，玩家也能自己種樹。只要不是用剪刀破壞樹葉，就有機會取得樹苗。不同種類的樹苗會有不同的圖案。種植時，只需要泥土、灰壤、草地方塊，不需要水源。唯一要注意的是，環境亮度必須高於 9 級，空間也必須夠高，否則就無法長成樹木。

此外，叢林木或部分樹木若於長 2× 寬 2 的面積種植 4 棵樹苗，就能長成巨樹。若想要打造樹屋，可試著種植這種巨樹。

▶ 樹苗成長所需的高度 ◀

橡木

高度：5 格方塊以上
巨樹：×

樺木

高度：6 格方塊以上
巨樹：×

相思木

高度：7 格方塊以上
巨樹：×

杉木

高度：7 格方塊以上
巨樹：16 格以上

叢林木

高度：7 格方塊以上
巨樹：13 格以上

黑橡木

高度：只有巨樹
巨樹：7 格以上

在適合種樹的地方種樹

01 STEP 在泥土方塊上種植樹苗

種好樹苗後，可等待樹苗長大或是撒骨粉助長。

02 STEP 利用 4 棵樹苗種植巨樹

將樹苗擺成長 2× 寬 2，就能長出巨樹。能長成巨樹的只有 3 種樹苗。

57 種植可可

MINECRAFT for SWITCH

可可需要特殊的方法種植,是會在叢林中自然生長的植物,可於叢林木播種與種植。可可成熟後會變成褐色,破壞之後,可取得可可豆,這就是可可的種子。可可豆也可當成褐色的染料使用。

01 STEP 於叢林木種植

成熟後會變成褐色

可以在叢林木種植可可。

可可的果實可於叢林找到

58 種植蕈菇

MINECRAFT for SWITCH

蕈菇可於森林發現,算是有點特別的農作物,必須在陰暗處才能種植。將蕈菇放在陰暗處,就會往旁邊或上面的方塊分裂增殖,空間足夠的話,還能長成巨大蕈菇。

01 STEP 於陰暗處種植

將蕈菇放在陰暗處的樹木或石頭上面就會增殖。

02 STEP 空間足夠的話, 就會長成巨大蕈菇

只要高度與寬度足夠,蕈菇就會一下子長成巨大蕈菇。

59 種植甘蔗

MINECRAFT for SWITCH

甘蔗可在河川或大海附近的沙子方塊找到。除了可於沙子方塊種植，泥土方塊與草地方塊也沒問題，唯獨旁邊要有水源。甘蔗最多可長到 3 個方塊的高度。只要不刨掉根部，就能一再長高。

STEP 01 發現自生的甘蔗

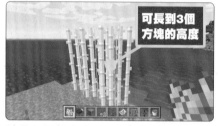

可長到3個方塊的高度

甘蔗只能於水邊找到。除了沙子方塊之外，也能於其他的方塊生長。

STEP 02 種植方法非常簡單

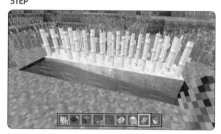

於水源鄰接的沙子方塊很適合種植甘蔗。只要保留根部，隨時都能收成。

60 種植仙人掌

MINECRAFT for SWITCH

種植仙人掌不需要水源，可直接在沙子方塊上種植。仙人掌無法利用骨粉助長，而且旁邊也需要預留 1 個方塊以上的間隔。仙人掌只能做成染料，所以栽種的價值不高。

STEP 01 在沙子方塊上種植

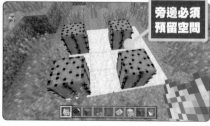

旁邊必須預留空間

要注意的是，仙人掌旁邊若有方塊就會自動破掉。

STEP 02 超簡單的仙人掌回收裝置

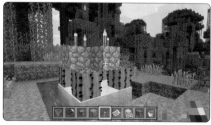

只要將方塊堆成兩層，仙人掌就會在長成後自動破掉。

61 種植地獄結節

地獄結節是生長在地獄的蕈菇，也是製作藥水所需的材料，有機會的話，要盡可能大量取得。只要下方的方塊是魂砂就能種出地獄結節。由於不需要水源，也不受環境亮度的限制，所以能在任何地方種植。

01 STEP 種在魂砂上面

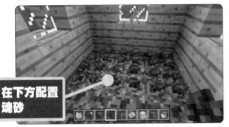

在下方配置魂砂

從地獄帶回魂砂與地獄結節，就能在任何地方種植地獄結節。

02 STEP 長大後就能收成

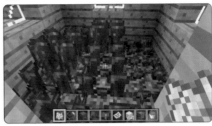

地獄結節會分成三個階段成長，長到最高的時候就可以收成。

62 種植海帶

海帶是於水中栽培的農作物，雖然無法直接使用，但可在乾燥後食用，9個乾燥海帶還能做成海帶乾塊，當作精煉的燃料使用，也許這樣就能解決燃料問題！？

01 STEP 海帶的生長高度 幾乎是無限！

海帶會在水中越長越高。下方可以是任何一種方塊，唯獨無法在水流中成長。

02 STEP 海帶乾塊可當作燃料使用！

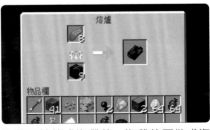

海帶可精煉成海帶乾，海帶乾可做成海帶乾塊，如此一來就有大量的燃料可以使用。

生物&農業篇

63
MINECRAFT for SWITCH

種植甜漿果與竹子

可讓狐狸繁殖的甜漿果與作為鷹架使用的竹子，只需要在泥土或草地的方塊種植甜漿果種子與竹子，就能順利生長，也可以利用骨粉助長。

01 STEP 種植甜漿果

如果長成甜漿果就能收成。針葉林也會有甜漿果。

02 STEP 竹子可在長高後收成

竹子大概會長到約 20 個方塊的高度。保留根部就能一口氣收成大量的竹子。

64
MINECRAFT for SWITCH

種植地獄裡的蕈菇

在地獄看起來像樹木的植物都是蕈菇的一種，而且都能在地面種植。能種植的是深紅蕈菇與怪奇蕈菇，需要深紅菌絲石與怪奇菌絲石這類方塊才能種植。

01 STEP 利用不同的菌絲石種植

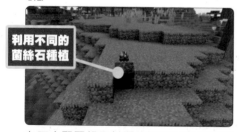

利用不同的菌絲石種植

在下方配置相同材質的菌絲石就能種植地獄的蕈菇。

02 STEP 會長成一棵大樹

時間一久，地獄的蕈菇會長得像樹一樣高。請注意，破壞樹也無法取得蕈菇。

第4章
CHAPTER.4

紅石基礎篇

01 什麼是紅石電路？

將紅石放在方塊上可形成電路，而這種電路就稱為紅石電路。玩家可利用動力的狀態與裝置的運作方式打造遠端控制裝置或自律裝置。紅石與裝置都有不同的性質與特徵，所以讓我們先從這類性質開始了解吧！

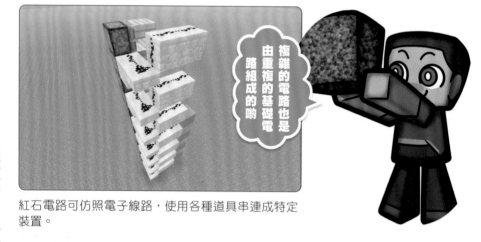

複雜的電路也是由重複的基礎電路組成的喲

紅石電路可仿照電子線路，使用各種道具串連成特定裝置。

動力分成 ON 與 OFF 的狀態

紅石的動力有 ON 與 OFF 的狀態，將拉桿這類輸出裝置接在紅石上，就能在拉動拉桿的時候產生動力。紅石的顏色會因動力的 ON 與 OFF 而改變，所以一看就知道紅石的狀態。

動力 OFF 的狀態

動力 OFF 時，紅石是暗紅色的。

動力 ON 的狀態

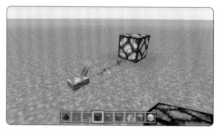

接收到動力之後，紅石會變成亮紅色，與紅石連接的道具也會開始運作。

紅石的基本性質

接著為大家介紹紅石的每個性質。在各類性質中，最重要的就是方塊本身也有 ON 與 OFF 這回事，所以當方塊為 ON 的狀態時，接續的裝置也會跟著運作。

無法透過方塊傳遞動力

假設電路中間有方塊，電路的動力就會被阻斷。

動力可爬上一層的高度

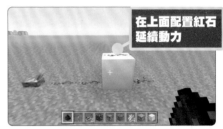

在上面配置紅石延續動力

在高度一格的方塊配置紅石可延續動力。

動力可一階階沿著樓梯傳遞

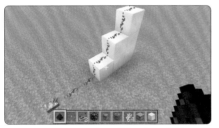

將方塊擺成樓梯狀，就能讓動力往上傳遞。

動力無法傳送至兩層以上的高度

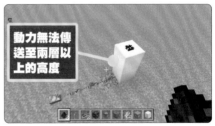

動力無法傳送至兩層以上的高度

要注意的是，當方塊超過兩層，電路就無法形成。

動力可傳送至鄰接的方塊

方塊本身也有 ON 與 OFF 的狀態，於上下左右鄰接的裝置會隨著狀態運作。

與輸出裝置連接也能形成電路

紅石燈這類輸出裝置可將動力傳至鄰接的裝置。

動力的距離與分歧

紅石電路可延續的距離是有限的。動力分成不同的強度之餘，也會於電路傳遞的時候遞減，一旦距離超過 15 個方塊，動力就會消失。

此外，紅石電路具有在中途分歧的性質，以及匯流後動力強度不變的性質。擺在一起的紅石會串連，所以如果希望動力分流，就要特別注意這個性質。

動力最多可傳遞 15 個方塊的距離

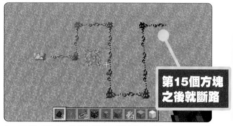

第15個方塊之後就斷路

紅石的動力會隨著距離越來越弱，可從顏色看出端倪。

電路可分流與匯流

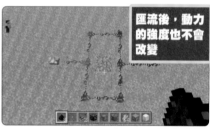

匯流後，動力的強度也不會改變

電路可中途分流與匯流。

ON 優先的法則

假設電路的 ON 與 OFF 同時傳遞，ON 的部分會先傳遞。例如右圖有兩個拉桿，一個是 ON 狀態，另一個是 OFF 狀態，動力會傳至所有電路。不過，OFF 狀態的拉桿不會輸出動力，所以動力距離拉桿越遠，就會變得越弱。請大家務必記住，當 ON 與 OFF 的狀態產生衝突時，會以 ON 狀態為優先。

當 ON 與 OFF 狀態產生衝突時，以 ON 狀態為優先

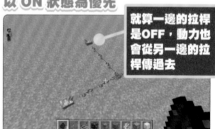

就算一邊的拉桿是OFF，動力也會從另一邊的拉桿傳過去

當 ON 與 OFF 狀態產生衝突，會以 ON 狀態為優先。

Point!!

電路的有效距離為 300 個方塊左右

當玩家離開紅石電路超過 300 個方塊左右，紅石電路就無法運作。請大家務必記住，離紅石電路太遠，紅石電路的裝置就無法運作。

產生動力的裝置稱為「輸入裝置」

將紅石的動力傳至電路的裝置統稱為「輸入裝置」。之前介紹的拉桿、按鈕、紅石方塊、絆線鉤、測重壓力板都是輸入裝置的一種，也都是驅動電路的重要道具。

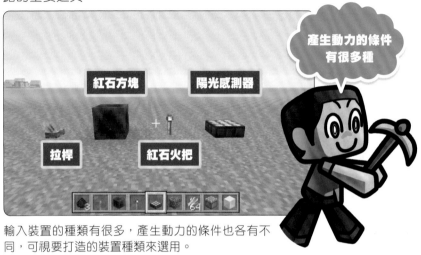

產生動力的條件有很多種

紅石方塊　陽光感測器

拉桿　紅石火把

輸入裝置的種類有很多，產生動力的條件也各有不同，可視要打造的裝置種類來選用。

被動力驅動的裝置稱為「輸出裝置」

被輸入裝置產生的動力驅動的裝置稱為「輸出裝置」。輸出裝置包含紅石燈、活塞、發射器或是其他裝置。此外，TNT 火藥或門這類手動操作的裝置也能被動力驅動。

音符盒　發射器　投擲器　活塞與黏性活塞

可與輸出裝置組合，也能組成電路，做成不同的機關。

透過輸入裝置與電路連接

想從輸入裝置延續電路時，有許多可以接線的位置。第一種接線的位置就是輸入裝置的前後上下和左右。將輸入裝置配置在方塊的側面，該方塊的前後左右和上下都會是電路延續的方向。請大家記住，輸入裝置會將動力傳遞至上下鄰接的方塊，也要切記：輸出裝置不會將動力傳遞至上方的方塊。

輸入裝置本身就會產生動力

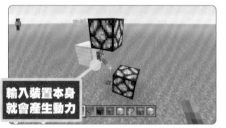

輸入裝置可將動力傳遞上下、左右與前後這 6 個方向。

鄰接的方塊也會產生動力

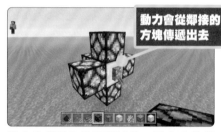

當方塊與輸入裝置鄰接後，動力也會從該方塊的上下左右與前後的方向傳出去。

透過電路與輸出裝置連接

如同前一頁介紹的，方塊也有 ON 與 OFF 的性質，雖然從外表看不出來。當方塊為 ON 的狀態，就會將動力傳遞至上下前後左右鄰接的方塊，所以動力可傳遞至鄰接的輸出裝置，不過要注意的是，動力無法傳遞至輸出裝置上方的方塊。若要讓動力往上方的方塊傳遞，就必須在底下配置方塊。

動力無法向上傳遞

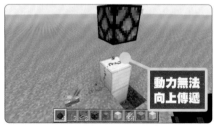

輸入裝置可將動力朝上下左右前後這 6 個方向傳遞。

透過方塊傳遞至上下左右的方塊

利用動力傳遞至鄰接的輸出裝置的性質，就能讓動力往上傳遞。

拉桿與按鈕是基本的輸入裝置

接著為大家介紹輸入裝置的性質。輸入裝置大致分成兩種，一種是手動操作的類型，另一種是於特定條件下自動產生動力的類型。比方說，拉桿或按鈕就是手動操作的輸入裝置。這兩種輸入裝置可在設置完畢後，按下 ZL 鍵驅動並產生動力。要注意的是，拉桿會不斷產生動力；而按鈕只會產生 1 秒的動力，然後就回到 OFF 的狀態。

拉桿可手動切換 ON 與 OFF 狀態

拉桿可說是最基本的輸入裝置，只要操作一次，就會一直是 ON 的狀態，非常適合用來驅動裝置。假如無法順利運作，也只需要切換成 OFF 就能解決。想要不斷產生動力，建議選用拉桿。拉桿可在地面安裝，也能在方塊的側面安裝，還請大家先記住這點囉！

拉桿一次換成 ON 狀態，就會一直保持在 ON 狀態

配置拉桿後，按下 ZL 鍵啟動，拉桿就會一直維持 ON 狀態。

暫時切換成 ON 狀態的按鈕

按鈕與拉桿的不同之處在於 ON 狀態只能維持一段時間，比方說，石製按鈕的 ON 狀態（各種木製按鈕的 ON 狀態都只能維持 1.5 秒）只能維持 1 秒，很適合用來操作單發的發射器或是附近的裝置。例如，在門的旁邊配置按鈕，就能用來開門。由於按鈕也會幫忙關門，所以玩家走過門之後，就不需要手動關門。

按下按鈕之後，ON 狀態會維持 1 或 1.5 秒

將按鈕配置在門旁邊，按鈕就可當成門的開關使用。石製按鈕的 ON 狀態可維持 1 秒，木製按鈕則可維持 1.5 秒。

03 測重壓力板會在玩家或動物踏上去的時候啟動

MINECRAFT for SWITCH

測重壓力板（石製的稱為壓力板）是玩家或生物踏上去就會產生動力的裝置。一直踩在上面的時候，會不斷地產生動力，但離開後，動力大概會維持1秒才消失。測重壓力板分成木製與石製兩種，但性能都差不多。

壓力板有木製與石製兩種，但性質完全相同

測重壓力板雖然分成木製與石製兩種，但性質完全相同。

怪物或動物踏上去也會啟動

由於怪物踏上去也會啟動，所以將測重壓力板放在家門外面不太保險。

利用測重壓力板製作自動門

測重壓力板最簡單的用途就是製作自動門。製作方法非常簡單，只需要在門前面配置測重壓力板即可。要注意的是，假設選擇的是生存模式，就不該在家門外面設置測重壓力板，以免怪物入侵家中。

01 於家門外面配置有點危險
STEP

若在家門外面配置，誰都可隨意入侵家中，門也就失去該有的效果。

02 配置在牧場外側可順利誘導動物
STEP

在牧場的柵欄門前面配置測重壓力板，可順利將動物誘入柵欄內，動物也無法從柵欄裡面開門。

04 經過就啟動的絆線鉤

絆線鉤通常是兩個一組使用。在兩個絆線鉤之間空出 1 格以上的間隔,再於間隔處配置線,這個裝置就能使用。只要玩家或生物走過這條線,裝置就會自行啟動。

01 STEP 在方塊安裝絆線鉤

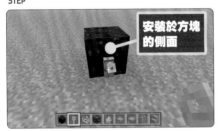

安裝於方塊的側面

將絆線鉤安裝在方塊的側面。要注意的是,絆線鉤不能安裝在地面。

02 STEP 另一側也以相同的方式安裝

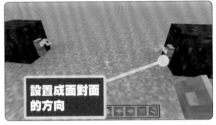

設置成面對面的方向

接著在另一個方塊設置成面對面的方向。記得要空出一格以上的間隔。

03 STEP 在絆線鉤之間配置線

在絆線鉤之間配置線。雖然不是很清楚,但圖中的方塊之間的確有一條細線。

04 STEP 絆線鉤的形狀改變,就代表裝置啟動了

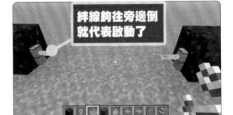

絆線鉤往旁邊倒就代表啟動了

用線串連絆線鉤之後,絆線鉤會從直向轉成橫線,代表裝置已經啟動。

Point!!

因為輸出動力的是絆線鉤

從絆線鉤之間經過時會產生動力,但動力只來自絆線鉤以及鄰接的方塊,線本身是無法產生動力的。

紅石基礎篇

05 金屬測重壓力板會因道具的重量啟動

MINECRAFT for SWITCH

金屬測重壓力板所產生的動力會隨著玩家、動物以及道具的數量而改變。測重壓力板分成輕質測重壓力板（黃金）與重質測重壓力板（鐵質）兩種，每多放一個道具在輕質測重壓力板上，就能多得到 1 級的動力。

01 STEP 輕質測重壓力板只需要少少的道具就會啟動

輕質測重壓力板只需要幾個道具就能產生動力。

02 STEP 重質測重壓力板不容易產生動力

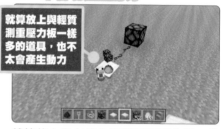

就算放上與輕質測重壓力板一樣多的道具，也不太會產生動力

就算放上與左側的輕質測重壓力板一樣多的道具，也只能產生微弱的動力。

06 一打開就產生動力的陷阱箱

MINECRAFT for SWITCH

陷阱箱看起來與一般的箱子無異，但一打開就會產生動力，強度則是 1 名玩家有 1 級，若三位玩家同時打開就能得到 3 級動力。

01 STEP 打開箱子就產生動力

1 名玩家打開箱子只能得到 1 級動力。使用時，必須在後面配置紅石中繼器來增強動力。

可用來設置陷阱？

07 隨著太陽的位置產生動力的陽光感測器

MINECRAFT for SWITCH

陽光感測器會在偵測陽光之後產生動力,而且動力的強度會隨著陽光的亮度增減,也能用來偵測夜間的暗度。

01 STEP 偵測陽光,產生動力

陽光感測器可在偵測日光之後產生動力。下雨時,動力會有所增減。

02 STEP 在另一側也設置陽光感測器

可切換成反向模式

設置之後,可切換成反向模式,根據夜間的暗度偵測訊號。於夜間偵測時,不會受到天候的影響。

打造只在夜間發光的道路

陽光感測器可用來打造只在夜間發光的道路。比起一整排的火把,這種會發光的道路看起來更時髦,利用這種裝置點亮回家的路吧!

01 STEP 挖出寬3格、深2格的通道

挖出寬3格、深2格的通道在兩端配置陽光感測器再切換成反向模式。

02 STEP 每一格配置紅石燈

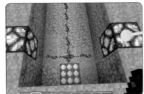

紅石燈

讓紅石往左右延伸,再於末端配置紅石燈。

03 STEP 利用玻璃與半磚填平

若是厚板,電路就不會斷路

玻璃

在陽光感測器的上方鋪設玻璃,在紅石燈旁邊配置厚板。

04 STEP 覆蓋地毯就完成了!

覆蓋地毯之後,只在晚上發光的道路就完成了。

08 紅石火把的特徵與性質

MINECRAFT for SWITCH

紅石火把可說是打造紅石電路時，最重要的裝置。紅石火把雖然可持續產生動力，但將紅石火把安裝在方塊之後，當方塊切換成 ON 狀態，紅石火把就會切換成 OFF 狀態，因此可打造輸入裝置為 ON、輸出裝置就為 OFF 的 NOT 電路與脈衝電路。

具有能反轉 ON 與 OFF 動力狀態的性質

雖然從外觀看不出來，但一般的方塊也有 ON 與 OFF 的性質。將紅石火把插在方塊之後，若方塊的狀態為 ON，紅石火把就會切換成 OFF 狀態。這是非常重要的特性，請大家務必記起來喲！

正常是產生 ON 的動力

紅石火把插在方塊之後，會與方塊一起產生動力。

當動力傳遞至方塊，紅石火把就會切換成 OFF 狀態

切換成OFF

當動力傳遞至安裝紅石火把的方塊之後，紅石火把就會切換成 OFF 狀態。

垂直排列可不斷切換 ON 與 OFF 狀態

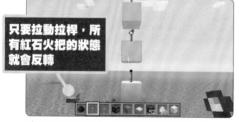

只要拉動拉桿，所有紅石火把的狀態就會反轉

讓紅石火把與方塊交互垂直排列，ON 與 OFF 的狀態就會交互切換。

水平排列也一樣會出現 ON 與 OFF 不斷切換的狀態

水平排列也一樣會出現 ON 與 OFF 不斷切換的狀態。如此一來，就能延續電路。

紅石火把燒盡的現象

紅石火把通常是 ON 狀態，但插在方塊之後，方塊的狀態為 ON，紅石火把就會切換成 OFF 狀態。那麼直接串連紅石火把與方塊的話，會產生什麼結果呢？答案就是「ON 與 OFF 狀態不斷切換」。不過，要是 ON 與 OFF 的狀態不斷快速切換，紅石火把就會停止在 OFF 的狀態，也就是所謂的「燒盡現象」。如果紅石火把與多個方塊串連，ON 與 OFF 狀態就不會快速切換，也就不會出現「燒盡現象」了。

直接串連，
紅石火把會燒盡

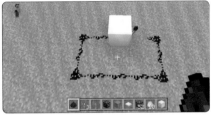

將紅石火把插在方塊之後，讓紅石火把與該方塊直接串連，就會不斷切換 ON 與 OFF 狀態，最後停在 OFF 狀態。

交互排列後，
電路就會不斷切換狀態

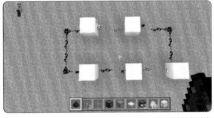

讓方塊與紅石火把交互排列，就能打造出 ON 與 OFF 狀態連續出現的脈衝電路。

09
MINECRAFT
for
SWITCH

紅石方塊也會產生動力

紅石方塊與紅石火把一樣，都是只要放著就能持續產生動力的輸出裝置。若與史萊姆方塊接續，就能以活塞驅動，也就能打造出半永久的動力裝置。

01
STEP
以面對面的方向配置黏性活塞

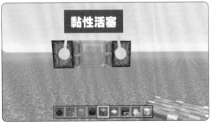

以面對面的方向在空中配置黏性活塞，再於中間放入史萊姆方塊。

02
STEP
與史萊姆方塊一併啟動

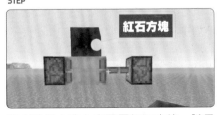

在史萊姆方塊上方配置紅石方塊，賦予活塞動力之後，兩邊的活塞就會交互運作了。

主要輸出裝置的特徵與性質

繼輸入裝置之後,要介紹的是輸出裝置。輸出裝置基本上只需要將重點放在運作方式,而且能與黏性活塞組成各種有趣的運作方式。讓我們利用各種輸出裝置組成不同的裝置吧!另外要請大家記住的是,前面在第 135 頁介紹的 TNT 火藥、門、柵欄門和其他既有的道具,也都可以當成輸出裝置使用。

照亮環境的紅石燈

最具代表性的輸出裝置之一莫過於紅石燈。雖然紅石燈只有照明這項功能,但若真的只是要照亮環境,火把或螢光石可能更好用。利用紅石燈打造脈衝電路,讓動力的狀態不斷於 ON 與 OFF 之間做切換,就能打造類似燈飾的閃爍燈光,也可以打造只在夜裡發亮的照明裝置。

可用來檢驗電路

紅石燈啟動時,不會對其他的方塊造成影響,所以也可以用來檢驗電路是否正常運作。

可推動 12 個方塊的活塞

活塞是只要接受到動力就能推動方塊的裝置,而且最多可一次推動 12 個方塊。活塞的用途有很多,例如可做成將水與熔岩往外推成鵝卵石的鵝卵石製造機,也可以推開方塊,騰出空間。如果作業流程是重複的,則可使用下一頁介紹的黏性活塞。建議大家依照裝置的性置來使用不同的活塞。

可推動 12 個方塊

活塞可一次推動 12 個方塊。

讓推出去的方塊回到原位的黏性活塞

 黏性活塞除了擁有一般活塞的功能，還有將推出去的方塊吸回來的性質，一次可吸回一個方塊。比方說，將方塊排成一列就能做出左右開闔式的自動門。此外，將黏性活塞與黏性活塞擺在一起，可打造出機關更為複雜的裝置。假設選擇的是生存模式，能否取得史萊姆球是打造黏性活塞裝置的關鍵。

性能與一般的活塞幾乎一樣…

黏性活塞也能推動 12 個方塊，但是當動力切換成 OFF，就只能吸得動 1 個方塊。

噴飛道具的發射裝置

 發射器裡面有物品欄，放入道具後，就能噴飛物品欄裡面的道具。如果放的是 TNT 火藥，還能以著火的狀態發射出去；如果放的是弓箭，又與脈衝電路連線的話，就能組成連續射箭的裝置。發射器可說是用途很廣的裝置啊！

能射出弓箭這類道具！

可發射弓箭或火彈這類道具。但如果是無法發射的道具，就會掉在前面。

投擲器可讓道具掉在眼前

 投擲器與發射器相似，但運作機制有些不同，會在接收訊號之後掉出道具。由於只能將道具噴到 3 格方塊遠的位置，所以用途並不廣，但還是可以做成類似自動販賣機的按鈕，一按就掉出道具。如果只有一位玩家，可能就用不太到這個輸出裝置。

道具掉在眼前

可將放在裡面的道具噴到 2 ～ 3 格遠的位置。是用途不太廣的道具。

紅石基礎篇

利用音符盒發出聲音

音符盒是可利用動力驅動與發出聲音的裝置，要注意的是，若在音符盒上面放方塊，就會堵住發出聲音的管道。設置完成後，可發出 24 個音階，還能利用下方的方塊調整發出的聲音。假設底下的方塊是草地方塊，就能發出鋼琴的聲音，若是木材方塊就會發出貝斯的聲音，沙子方塊則會發出小鼓的聲音，而石頭方塊會發出大鼓的聲音。

可發出聲音的音符盒方塊

只有一個的話，效果不太明顯，但如果能調整一下發出聲音的時間點與音階，就能演奏出音樂。

11
MINECRAFT for SWITCH

使用可移動道具的漏斗

漏斗不需要動力，也能將道具移動至鄰接的物品欄。要注意的是，若賦予紅石的動力，就會停止移動道具。

了解漏斗的配置方法

以潛行狀態配置

依照要以潛行狀態配置的道具配置漏斗。

漏斗可水平配置

具有物品欄的漏斗可水平配置與連接。

物品欄只有 5 格

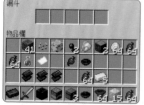

漏斗的物品欄只有 5 格，數量遠遠不及有 27 格的箱子與 9 格的發射器。

賦予動力就會停止流出道具

賦予動力就會停止流出道具

給予紅石的動力就能停止道具流出來。

利用紅石驅動的 4 種軌道

軌道、偵測器軌道、動力軌道或其他軌道道具都能利用紅石的動力呈現不同的變化。讓我們一起了解使用方法吧！要注意的是，除了一般的軌道之外，都只能直線使用，所以必須在轉彎處使用一般的軌道。

利用紅石切換 T 型軌道

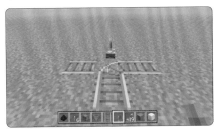

T 型軌道可利用紅石的動力切換軌道。

動力軌道可爬坡

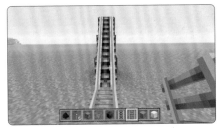

動力軌道可在賦予動力後，讓礦車加速行駛，沒有動力的時候，則讓礦車減速。

利用偵測器軌道產生動力

偵測器軌道就是軌道型的測重壓力板，只要礦車經過就會產生動力。

啟動軌道可對礦車產生作用

礦車經過賦予動力的啟動軌道後，可讓乘載物掉下來，或是讓 TNT 爆炸。

Point!!

在軌道下方配置紅石方塊

在動力軌道下方配置紅石方塊，就能讓效果延續至周圍 8 格的位置。若想讓礦車加速行駛，要記得使用紅石方塊。

紅石基礎篇

13 了解紅石中繼器的使用方法與特徵

紅石中繼器是紅石電路的裝置之一，具有許多特殊的效果，可組出各種有趣的電路。由於功能很多，所以先從這些功能的效果介紹。此外，紅石中繼器是單向的，所以配置時，需要朝著通電的方向配置。

紅石中繼器的延遲效果

紅石中繼器具有讓動力延遲的效果。配置之後，可讓動力延遲 0.1 秒，還能手動調整成 0.4 秒，若是將多個紅石中繼器接在一起，還能拉長延遲的時間。

在設置之後調整刻度

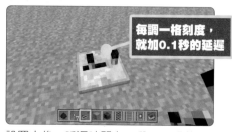

每調一格刻度，就加0.1秒的延遲

設置之後，延遲時間有 4 段可以調整。

並排可拉長延遲效果

將紅石中繼器排成一列可拉長延遲效果。

Point!!

利用紅石火把模擬紅石中繼器

如右圖將 2 個紅石火把插在 2 個方塊上，就能模擬紅石中繼器，延遲電路的動力。這個裝置的原理就是將 152 頁介紹的 2 個 NOT 電路組在一起，利用兩次的狀態切換延續電力的輸入效果。

紅石中繼器的中繼效果

動力最多可傳遞至 15 格方塊遠的距離，但如果使用紅石中繼器，傳遞距離最多還可再往前延續 15 格。

可重設動力的強度

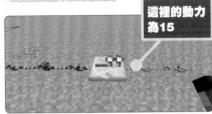

這裡的動力為15

讓動力恢復至最強狀態也是紅石中繼器的效果之一。

可穿透方塊的效果

電路之中若挾雜著方塊就會斷路，但在紅石中繼器的前方或後方有方塊時，動力一樣能穿過這些方塊，讓電路不至於斷路。要注意的是，動力只能單向穿透方塊，無法往旁邊轉彎。

右側的範例是在紅石中繼器後面配置方塊，但其實配置在前面也有一樣的效果。

就算前後有方塊也能發揮效果

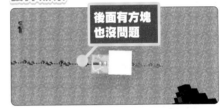

後面有方塊也沒問題

動力單向通行的效果

紅石中繼器可讓動力往單一的方向通行，也就是能避免動力回流，所以很適合在需要對一整排輸出裝置賦予動力的時候使用。這個效果非常重要，請務必記住。

01 STEP 防止動力回流

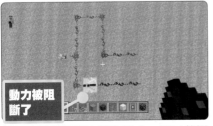

動力被阻斷了

紅石中繼器可單向輸出動力，所以能避免動力回流。

02 STEP 可同時驅動一整排輸出裝置

紅石中繼器可同時驅動一整排輸出裝置。

14 MINECRAFT for SWITCH

可組出高階電路的紅石比較器

紅石比較器可比較動力的強弱,再輸出比較結果。確切來說,就是比較行進方向的主要電路以及分支的次要電路的動力強弱。紅石比較器與紅石中繼器一樣,都是能簡化電路的裝置。

紅石比較器的功能

紅石比較器能在配置之後,手動調整為比較模式(熄滅)與作差模式(亮起),兩種模式都會比較主支的主要電路與分支的次要電路的動力強弱,再輸出比較的效果。

雖然紅石比較器的使用方法有些複雜,卻能讓玩家組成各種邏輯電路的裝置。許多裝置都會使用到紅石比較器,所以讓我們一起了解它的特性。此外,紅石比較器與紅石中繼器一樣,都有 0.1 秒的延遲效果。

紅石比較器可比較主要電路與次要電路再調整動力

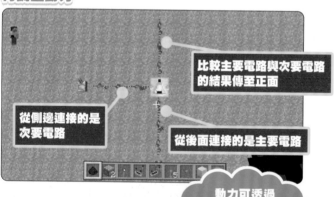

比較主要電路與次要電路的結果傳至正面

從側邊連接的是次要電路

從後面連接的是主要電路

▶ **比較模式**

▶ **作差模式**

紅石比較器是有 3 支火把的裝置。有 2 支火把的側面是接收動力的主要電路,只有 1 支火把的側面是輸出比較結果的部分。從旁邊輸入動力的是次要電路,電路可從紅石比較器的左邊或右邊連接。

動力可透過輸入裝置的位置與紅石中繼器調整強度

紅石比較器的兩種模式

配置紅石比較器之後，其預設狀態為比較模式。在這種模式下，紅石比較器會比較主要電路與次要電路的動力，若次要電路的動力較強，就會停止主要電路的動力。

此外，玩家可將紅石比較器調整為作差模式。這是以主要電路的動力抵銷次要電路的動力，再輸出剩餘動力的模式。當次要電路的動力較強時，兩者抵銷之後，動力會變成負值，所以也會停止主要電路的動力。

在比較模式之下，只有次要電路的動力較強才有效果

由於次要電路離輸入裝置較強，所以動力較強，主要電路的動力也因此停止。假設主要電路的動力較強，動力就會繼續往前傳遞。

作差模式可於次要電路較弱的情況使用

作差模式會傳遞（主要電路的動力）−（次要電路的動力）之後的動力。假設次要電路的動力較強，動力也會像比較模式一樣被阻斷。

紅石比較器的隱藏功能

紅石比較器還能檢測箱子、發射器、熔爐、投擲器、漏斗等這些道具的內容物。使用方法很簡單，只要在箱子這類道具後面設置紅石比較器即可，而且不管是比較模式還是作差模式都能使用這項功能。動力的強調會依照物品欄內容的多寡增減，最多與拉桿一樣，可輸出 15 級的動力。

01 STEP 動力的強度由內容物的數量決定

偵測時的動力強度是由物品欄的內容物數量決定。

02 STEP 可讓鍋釜產生動力

鍋釜雖然沒有物品欄，但能依照水量產生動力。

利用紅石組成各種邏輯電路

接著為大家介紹各種邏輯電路。紅石電路的精彩之處在於能仿照真正的電路，組成複雜的電路。除了可連接輸入裝置與輸出裝置，進行遠端操控之外，還能加上「滿足這個條件才運作」的限制，所以請大家務必記住主要邏輯電路的組裝方式，之後就能於各種裝置應用。

切換成 ON，輸出裝置就切換成 OFF 的 NOT 電路

NOT 電路就是當輸入裝置為 ON，輸出裝置就為 OFF 的電路。只要利用紅石火把的反轉特性就能快速組成 NOT 電路，也能組成在拉桿為 ON 的時候，讓活塞回到原位的裝置。

輸入	結果
OFF	ON
ON	OFF

這種電路的用途非常多，請務必記下來

活塞通常是推出去的狀態，但這種電路可在 ON 狀態的時候將活塞拉回來。

使用兩種輸入裝置組成的 OR 電路

OR 電路是以兩種以上的輸入裝置組成的電路，只要有輸入裝置為 ON，這個電路就會是 ON。這就是紅石的「ON 優先法則」，只要兩個輸入裝置就能組成這種電路。

輸入A	輸入B	結果
OFF	OFF	OFF
ON	OFF	ON
OFF	ON	ON
ON	ON	ON

只要 2 個開關就能組成 OR 電路

ON 與 OFF 的狀態產生衝突時，會以 ON 狀態為優先，所以只需要安裝 2 個輸入裝置即可。

放入 2 個輸入裝置運作的 AND 電路

這是只有在 2 個輸入裝置都為 ON 狀態，輸出裝置才運作的電路。安裝 3 個紅石火把之後，只要有兩支紅石火把為 ON 就會輸出動力。

輸入A	輸入B	結果
OFF	OFF	OFF
ON	OFF	ON
OFF	ON	OFF
ON	ON	ON

調整輸入裝置的條件，就能組成不同的裝置

插在方塊上

兩個人站上去才打開的門，或是同時操作測重壓力板與按鈕才啟動的裝置，都可利用這種電路打造。

可從任何一邊的裝置操作的 XOR 電路

看過兩層樓式的住家可從任何一層樓關掉或打開電燈的開關嗎？這種開關使用的就是 XOR 電路。這種電路可利用紅石比較器製作。

輸入A	輸入B	結果
OFF	OFF	OFF
ON	OFF	ON
OFF	ON	ON
ON	ON	OFF

調整輸入裝置的條件，就能組成不同的裝置

主要電路與次要電路的動力會隨著與紅石比較器的距離而有落差。

只會瞬間運作的脈衝電路

脈衝電路是只在輸入動力的瞬間產生動力的電路。由於按鈕的效果只有 1 秒，所以按鈕的效果也算是脈衝電路的一種，但如果使用紅石中繼器的延遲效果，最短可以只輸出 0.1 秒的動力。要建立脈衝電路就要將紅石中繼器的延遲效果設定為不同的秒數，再將紅石中繼器設定為 ON 狀態，藉此即可做出在 OFF 狀態瞬間切換成 ON 的狀態。

可使用三個紅石中繼器打造這種電路

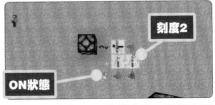

刻度2

ON狀態

將拉桿設定為 OFF 狀態之後，就能利用紅石中繼器的時間差，讓拉桿維持一瞬間的 ON 狀態。

紅石基礎篇

可儲存輸入狀態的鎖存電路

鎖存電路就是能儲存 ON 或 OFF 狀態，讓動力保持 ON 或 OFF 的電路。這種電路很少用來打造裝置，但還是請大家稍微記一下。依照下圖的方式組裝電路，就能讓按鈕持續產生動力。

有啟動按鈕與重設按鈕

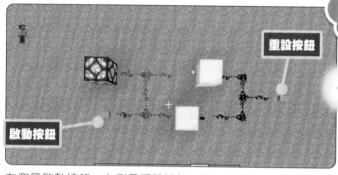

明明是按鈕，卻能像拉桿持續輸出動力耶

左側是啟動按鈕，右側是重設按鈕。按下啟動按鈕後，會切換成 ON 狀態，按下重設按鈕後，就會停止輸出動力。

持續切換 ON 與 OFF 的脈衝電路

脈衝電路是常用電路之一，可快速切換 ON 與 OFF 的狀態，所以能讓發射器高速射箭，或是讓活塞不斷運作，打造出類似電梯的裝置。這種電路的用途很多，請大家務必學會，而且能以很多種方法組成。

利用紅石比較器與比較裝置組成

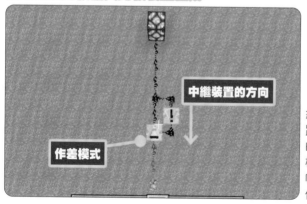

中繼裝置的方向

作差模式

紅石比較器與位於主要電路後側的紅石中繼器組成的脈衝電路。切換成作差模式後，以紅石中繼器增幅與延遲動力的次要回路便可不停地阻斷動力。

觀察者的特性與使用觀察者組成的裝置

觀察者是在旁邊的方塊產生變化時,在另一側產生動力的方塊。雖然用途不多,卻能打造偵測甘蔗成長與自動收成這類作物的裝置。接著為大家介紹觀察者的特性以及如何利用觀察者打造海帶收成裝置的方法。

觀察者的特性

觀察者也有方向,有紅點的側面會產生動力,有五官的那一邊是偵測變化的側面。由於側面標有箭頭,可利用箭頭分辨觀察者的方向。
在偵測變化的側面配置方塊或有方塊在這個位置被破壞的時候,觀察者的另一側就會產生一瞬間的動力,然後立刻回到 OFF 狀態。除了上述的情況之外,觀察者也會對熔爐點火、活塞運動這類變化產生反應,所以是能於各種電路應用的裝置。

觀察者有兩種側面

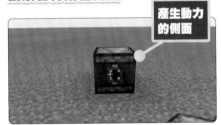

產生動力的側面

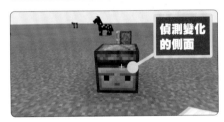

偵測變化的側面

**只要方塊的狀態產生變化,
觀察者都會產生動力**

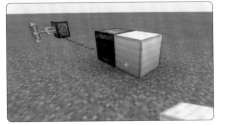

熔爐點火或是紅石礦石發光,都會讓觀察者產生動力。

**動力為 15 級,
但只維持一瞬間**

最多可產生 15 級的動力,但只維持 0.1秒。

紅石基礎篇

17 標靶的性質與使用標靶組裝的裝置

MINECRAFT
for
SWITCH

標靶是在被投擲物丟中的時候產生動力的方塊。所謂的投擲物就是可投擲的道具，例如弓箭、三叉戟、雞蛋、雪球、噴濺藥水、煙火等等都是。丟中的位置越接近紅心，產生的動力就越強，若是正中紅心，最多可產生 15 級的動力。

標靶的特性

被投擲物丟中就產生動力

除了終界珍珠之外，只要丟中標靶，標靶就會產生動力。

動力的強度會隨著丟中的位置增減

要注意的是，丟中角落的話，只能產生很弱的動力。

利用標靶製作射擊遊戲

標靶可用來製作射擊遊戲。仿照圖片的方式將紅石燈排成一排，再於紅石燈上方設置電路，就能依照擊中標靶的位置決定紅石燈亮起的個數。

01 STEP 在標靶附近配置紅石燈

在標靶附近將紅石燈排成一排。圖中是在上方 2 格配置。

02 STEP 從標靶接出電路

玻璃

為了避免電路中斷，只有一格是玻璃，電路則是於紅石燈上面鋪設。

第5章
CHAPTER.5

建築篇

01 超震撼！終界龍造型的家

MINECRAFT for SWITCH

要為大家介紹的是終界龍龍頭造型的家。除了規模很多、外觀很氣派之外，內部空間還非常廣闊，是非常好住的房子。使用的建材只有黑曜石與羊毛。建造過程雖然不難，但得收集很多黑曜石，這在生存模式可能不是那麼容易。一邊注意方塊的擺放位置，一邊建造這座氣派十足的家吧！

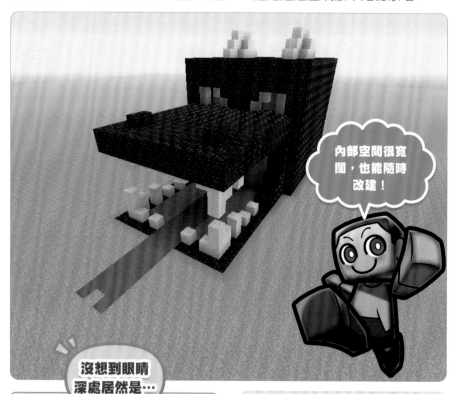

內部空間很寬闊，也能隨時改建！

沒想到眼睛深處居然是⋯

這間房子的眼部設計成發光的樣式。主要是利用地獄傳送門實現這個設計。

▶ **建造重點與使用方法** ◀

▷ **正確掌握長寬的尺度**

▷ **內部空間寬敞，所以具有實用性！**

打造頭部底座①

01 STEP 先挖出垂直 14 塊方塊長的溝槽

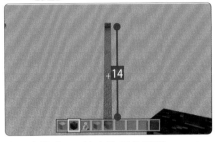

先垂直挖出 14 塊方塊長的溝槽。

02 STEP 水平挖出 13 塊方塊的溝槽，同時拓寬垂直溝槽的寬度

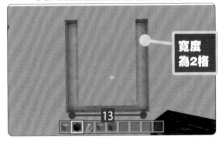

寬度為2格

從近景這端沿著水平方向挖出 13 塊方塊長的溝槽，接著沿垂直方向挖出 14 塊方塊長的溝槽，再將這條垂直溝槽拓寬成 2 塊方塊的寬度。

03 STEP 以黑曜石填滿溝槽

將黑曜石置入挖好的溝槽。

04 STEP 在遠景處的溝槽末端堆出 9 格高的黑曜石柱

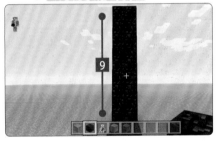

在遠景處的溝槽末端堆出 9 格高的黑曜石。記得配合垂直溝槽的寬度，堆出 2 格寬的黑曜石柱。

05 STEP 製作黑曜石的落差

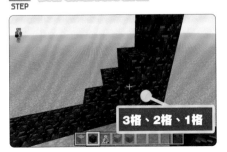

3格、2格、1格

從步驟 4 堆出的黑曜石柱開始，依序堆出 3 格、2 格、1 格高的黑曜石。

06 STEP 另一側也以相同的方式堆疊

另一側也依序堆出 9 格、3 格、2 格、1 格高的黑曜石。

建築篇

打造頭部底座②

STEP 07 建造橫樑

在步驟 4 與 6 的 9 格高黑曜石柱之間建造橫樑。

STEP 08 往前延伸 2 格厚度

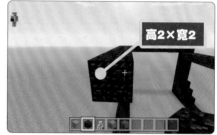

高2×寬2

從橫樑末端往近景方向堆出高 2× 寬 2 的橫樑,記得要與下方填滿溝槽的黑曜石平行。

STEP 09 在另一側堆出構造的黑曜石

利用步驟 8 的方式,在另一側堆出高 2× 寬 2 的橫樑。長度與下方的黑曜石一樣都是 14 格。

STEP 10 連接左右的橫樑

高度2格

以高度 2 格的橫樑連接左右兩側的橫樑末端。

STEP 11 往內側加厚

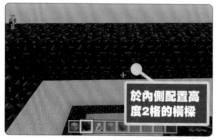

於內側配置高度2格的橫樑

在步驟 10 利用黑曜石往內側加厚橫樑。

STEP 12 填平上方側面

依照橫樑的高度,填平上方側面。

建造嘴巴內側構造①

建築篇

13 STEP 繞到後側，1 格 1 格的增加方塊

在這裡1格1格配置

或許照片看不清楚，不過這個步驟要在天花板後緣的每一格都配置黑曜石。

14 STEP 以桃紅色羊毛鋪滿天花板

桃紅色羊毛

以桃紅色羊毛鋪滿上方的天花板。

15 STEP 在天花板的左側與右側的正下方各配置 3 格羊毛

3　　　3

在天花板的左側與右側的正下方各配置 3 格桃紅色羊毛。

16 STEP 在中央配置紅色羊毛

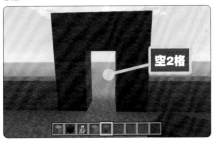

空2格

於步驟 15 配置的羊毛之間，配置高 3×寬 3 的紅色羊毛，記得中間空出 2 格大小。

17 STEP 利用羊毛填滿所有空隙

桃紅色羊毛

利用桃紅色羊毛填滿空隙，打造門這側的外牆。圖中是從外側觀看的結果。

18 STEP 內側換成紅色羊毛

將步驟 16 配置的紅色羊毛的下方方塊換成紅色羊毛。

建造嘴巴內側構造②

19 STEP 挖出寬度 3 格的溝槽

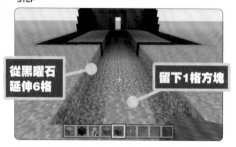

從黑曜石延伸6格

留下1格方塊

以紅色羊毛的位置為起點，往下挖深 1 格，再往近景處挖出 6 格長的溝槽，末端的中央處留下 1 格方塊。

20 STEP 利用紅色羊毛填滿剛剛挖出的溝槽

利用紅色羊毛填平於步驟 19 挖好的溝槽。這部分就是終界龍的舌頭。

21 STEP 在嘴巴內側填滿羊毛

桃紅色羊毛

在舌頭的左右兩側挖出深度 1 格的溝槽，再以桃紅色羊毛填滿。

22 STEP 嘴巴內部的模樣

以上就是嘴巴內部的構造。接下來要打造牙齒的部分。

23 STEP 打造上排牙齒

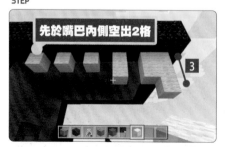

先於嘴巴內側空出2格

3

於距離嘴巴內側 2 格的位置以白色羊毛建造牙齒。嘴巴前緣的牙齒為 2 格與 3 格長的白色羊毛。

24 STEP 打造下排牙齒

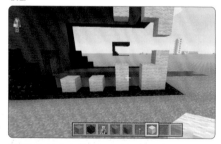

跳過嘴巴內側的白色羊毛，再於與上排牙齒對稱的位置配置白色羊毛。

建造嘴巴內側構造③

25 STEP 打造正面的下排牙齒

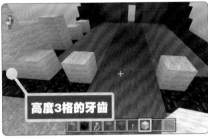

高度3格的牙齒

在步驟 24 配置的下排牙齒旁邊配置 1 格白色羊毛，再於舌頭左右兩側各配置 1 格白色羊毛。

26 STEP 打造正面的上排牙齒

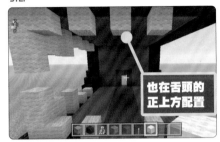

也在舌頭的正上方配置

於下排牙齒對稱的上方位置配置白色羊毛，在舌頭的正上方位置也要追加 1 格白色羊毛。

27 STEP 打造右側的牙齒

右側的牙齒是仿照左側的牙齒配置。請務必確認上下左右是否對稱。

28 STEP 在嘴巴後方堆出橫子

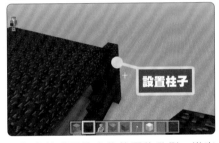

設置柱子

在相當於嘴巴後方的位置的外側，堆出長 1× 寬 1 的黑曜石柱。

29 STEP 將柱子堆到 6 格高

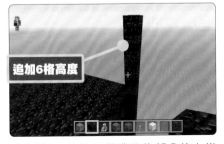

追加6格高度

讓步驟 28 的柱子從嘴巴的部分往上堆高至 6 格高度。

30 STEP 另一側也設置柱子

依照步驟 28 ～ 29 在另一側堆出柱子，再以橫樑連接左右兩側的柱子。

建築篇

163

打造後腦杓

STEP 31 從柱子往後延伸 14 格

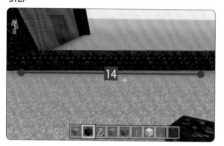

從步驟 28 配置的柱子往後配置 14 格長的方塊。

STEP 32 另一側也配置同樣長度的方塊再銜接

另一側也配置同樣長度的方塊,再連接兩側的末端。

STEP 33 上方也往後方延伸

往後方延伸

上方也往後方延伸,再讓上下的橫樑連接。

STEP 34 頭部框架完成

連接上下左右的末端之後,頭部外框就完成了。

STEP 35 在柱子旁邊配置階梯方塊

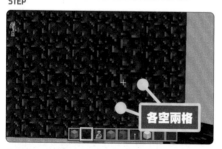

各空兩格

從嘴巴上緣的近景處於長 2× 寬 2 的間隔配置 1 個方塊,再於這塊方塊後方配置 1 個方塊。

STEP 36 另一側也配置相同的構造

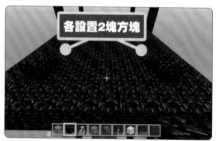

各設置2塊方塊

另一側也於長 2× 寬 2 的間隔處設置 2 個方塊。

打造臉部①

STEP 37　在屋頂的頂點配置水平方向的原木

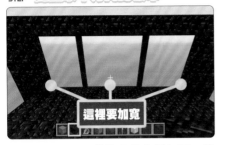

這裡要加寬

讓步驟 28 ～ 30 的柱子往內側加厚 1 格，地板也加厚一格。

STEP 38　在遠景處配置桃紅色羊毛

從柱子往內側配置 2 個桃紅色羊毛，接著空一格，再斜向配置 2 個桃紅色羊毛。

STEP 39　配置成左右對稱的構造

依照步驟 38 的方式，將桃紅色羊毛配置成左右對稱的構造。

STEP 40　從後面打造外框

繞到後面後，以黑曜石打造卡住桃紅色羊毛縫隙的外框。

STEP 41　點火，打造地獄傳送門

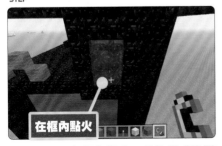

在框內點火

利用打火石在框內點火，就能當成地獄傳送門使用。

STEP 42　於另一側也打造地獄傳送門

於另一隻眼睛的位置也打造地獄傳送門。

建築篇

打造臉部②

43 STEP 利用黑曜石填滿眼睛周圍

繞回正面，再以黑曜石填滿眼睛周圍。

44 STEP 以羊毛遮住地獄傳送門的後側

紫色羊毛

以紫色羊毛填滿地獄傳送門的後側。

45 STEP 沿著後腦杓的外框填滿黑曜石

到此，臉部的部分幾乎完成了。接著就是沿著後腦杓的外框填滿黑曜石。

46 STEP 側面與背面也都要填滿

上面、側面和背面，總共 4 個側面都要填滿。

47 STEP 確認龍角的位置

於距離臉部 4 格、側面 3 格的位置配置白色羊毛。

48 STEP 往後延伸龍角

接著往後腦杓的方向延伸 8 格。此時後面應該會留有 3 格的空間。

打造臉部③

STEP 49 在羊毛上方堆出龍角

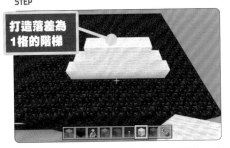

打造落差為
1格的階梯

在 8 格羊毛的上方堆放長度 6 格與 4 格
的羊毛，前後兩端的落差都為 1 格。

STEP 50 在側邊配置羊毛

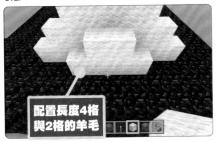

配置長度4格
與2格的羊毛

在步驟 49 的羊毛旁邊配置 4 格羊毛，
再於上層配置 2 格羊毛。

STEP 51 於另一側配置構造相同的羊毛

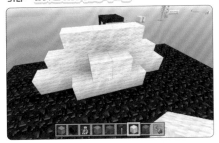

接著仿照步驟 50 的方法，在另一側配
置 4 格與 2 格的羊毛。

STEP 52 打造另一根龍角

空4格

空3格

依照步驟 47 ～ 48 的方法，在另一邊以
羊毛堆出龍角。

STEP 53 龍角為左右對稱的構造

打造左右對稱的龍角。

STEP 54 如此一來，外觀就完成了

以上就是外觀的裝飾！終界龍的龍頭完
成了。

建築篇

167

打造內部空間

55 STEP 在黑漆漆的口中配置螢光石

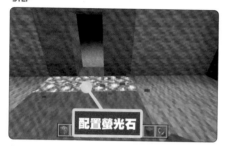

配置螢光石

如果不做任何裝飾，作為入口的龍嘴就會暗暗的，所以要在門前放置螢光石。

56 STEP 利用紅色地毯遮掩就會變亮

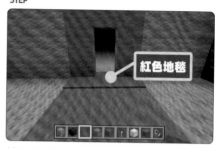

紅色地毯

鋪上地毯後，地面雖然會變得凹凸不平，但龍嘴卻會變亮。

57 STEP 照亮漆黑的內側

龍頭的內部很寬敞，但因為是以黑曜石打造的，所以是伸手不見五指的狀態。利用螢光石照亮內部空間吧。

58 STEP 設置階梯，打造二樓

內部空間的挑高很夠，所以可試著打造二樓。利用柵欄與地毯打造螺旋階梯。

59 STEP 打造客廳

利用階梯方塊打造餐桌或桌子，客廳就成形了。

60 STEP 也可以利用牆壁隔出房間

樺木階梯

可利用牆壁與門隔出房間。試著自行設計格局吧。

168

02

MINECRAFT
for
SWITCH

按下按鈕瞬間加熱的熱水浴缸

圖中是按下按鈕，就會立刻冒出蒸氣的浴缸。原理是藏在下面的發射器所發出的火焰。由於火焰是來自打火石，所以過一會兒就會自然熄滅。

建築篇

01 STEP 挖出浴缸的空間

先挖出長 4× 寬 8 的洞。

02 STEP 繼續挖掘

這裡保留原狀

全面挖深 1 格後，在左右兩側的中央挖出長 2× 寬 2 的洞，要記得保留右側第 3 格的後方方塊。

STEP 03 打造電路

在底部鋪設電路，只空出右上角的位置。
將紅石中繼器配置在左下角的位置。

STEP 04 朝中間配置紅石中繼器

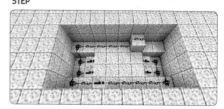

在左右矮一格的位置各配置 2 個朝向中
央的紅石中繼器。

STEP 05 配置發射器

在連接紅石中繼器的方塊上方配置發射
器，總共配置 4 格。

STEP 06 將打火石放入發射器

在 4 個發射器都放入打火石。

STEP 07 配置半磚

在發射器之間的長 2 × 寬 2 空間上方配
置 4 個石英半磚。

STEP 08 配置刻紋石英方塊

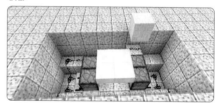

在高半磚一層的右前方配置刻紋石英
方塊。

STEP 09 填滿石英柱方塊

從步驟 8 的刻紋石英方塊開始配置 2 個
石英柱方塊與 1 個刻紋石英方塊。

STEP 10 在周圍配置半磚

如圖利用石英方塊圍出長 2 × 寬 2 的
空間。

完成浴缸

建築篇

STEP 11 打造浴缸的外框

在轉角處配置刻紋石英方塊，再填滿石英柱方塊。

STEP 12 圍出完整外框

重複步驟 11 與 12，圍成完整的外框。

STEP 13 設置按鈕

在步驟 2 的 1 格深度處正上方配置按鈕。

STEP 14 遮住所有電路

填滿地面，遮住所有電路。

STEP 15 一按按鈕就會冒煙

一按按鈕，發射器就會冒火，一時之間還會冒煙。

STEP 16 裝滿水就完成了！

在浴缸裝水，看得見蒸氣就算完成了。

171

03 打造屋頂很酷的小木屋！

MINECRAFT for SWITCH

接著來打造適合在森林出現的小木屋。這棟建築物的重點在於屋頂，同樣使用大量的階梯方塊與半磚方塊打造緩急有序的落差。這棟建築物的四個側面都有不同的剪影，算是外觀非常多變的房屋。試著在一般的世界打造看看囉！

在森林打造的話，就會長這樣

屋頂超厲害！

精心設計的屋頂讓這棟房屋看起來不像是正方形的「豆腐屋」。

▶ **建造重點與使用方式** ◀

▷ **注意屋頂與門檐的落差結構**

▷ **只使用原木與木材，所以最好在森林裡面建造！**

利用原木打造柱子

STEP 01 立起 2 根高度 5 格的柱子

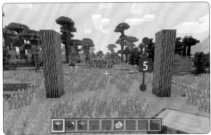

利用橡木堆出高度 5 格的柱子。接著在距離 8 格處，推出另一根同樣的柱子。

STEP 02 加高一層，再往水平延伸

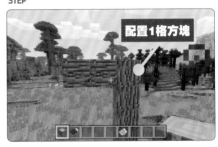

配置1格方塊

讓柱子加高一層後，往旁邊延伸 2 格原木。

STEP 03 破壞加高的部分

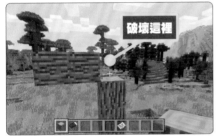

破壞這裡

破壞剛剛加高的部分。

STEP 04 打造 2 格、4 格、2 格落差的構造

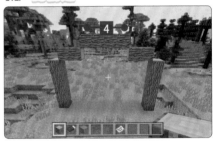

以水平方向的原木如圖堆出 2 格、4 格、2 格的構造。

STEP 05 在左側原木的旁邊堆出柱子

在距離左側柱子長 2 格、寬 2 格的位置，堆出另一根高度 5 格的柱子。

STEP 06 在間隔 7 格處立一根柱子

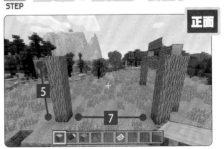

正面

在距離步驟 5 的柱子遠景 7 格處，立出另一根高度 5 格的柱子。

利用橫樑連接柱子

07 STEP 左側也如圖打造橫樑

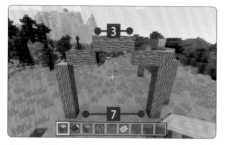

左側也與正面一樣，如圖堆出 2 格、3 格、2 格的橫樑。

08 STEP 在右側也堆出柱子

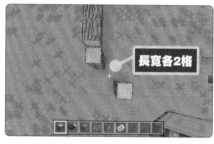

長寬各2格

接著繞到從正面來看的右側，再於距離長 2× 寬 2 的位置堆出同樣高度的柱子。

09 STEP 在步驟 5 和 8 的柱子之間堆出新柱子

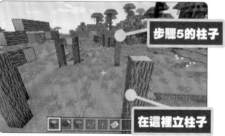

步驟5的柱子

在這裡立柱子

在步驟 5 的柱子與步驟 8 的柱子的延長線交會處，堆出新柱子。

10 STEP 在步驟 5 與 8 的柱子之間打造橫樑

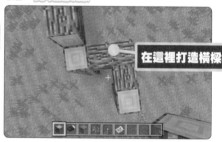

在這裡打造橫樑

在步驟 5 與 8 的柱子以及正面的柱子之間堆出橫樑。

11 STEP 在所有的柱子之間堆出橫樑

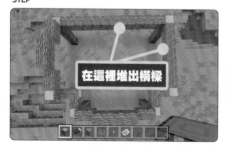

在這裡堆出橫樑

在高度 5 格的位置利用橫樑連接柱子。

12 STEP 加高位於內凹部分的柱子

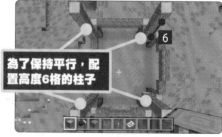

為了保持平行，配置高度6格的柱子

讓步驟 5 和 8 的柱子往上加高 6 格。接著在後方的橫樑上方堆出柱子，以便與剛剛加高的柱子平行。

13 STEP 利用橫樑連接第 2 層的柱子

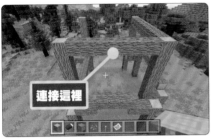

連接這裡

利用水平方向的原木連接柱子上緣，堆出橫樑結構。

14 STEP 在左側設置階梯方塊

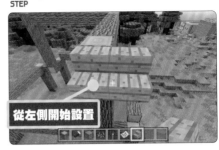

從左側開始設置

從左側柱子最上方的部分，設置 2 個往正面突出的樺木階梯。

15 STEP 右側也以相同的方式配置階梯方塊

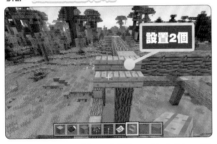

設置2個

繞到右側，再按照步驟 14 的方法，設置往正面突出的 2 個樺木階梯。

16 STEP 在階梯方塊配置方向顛倒的階梯

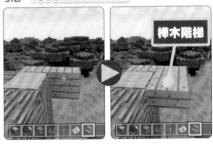

樺木階梯

在突出的階梯方塊配置方向顛倒的階梯方塊。

17 STEP 在方向顛倒的階梯方塊上方配置階梯方塊

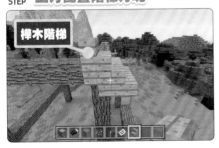

樺木階梯

從步驟 16 方向顛倒的階梯上方，如圖在外側配置階梯方塊。

18 STEP 從兩側重複堆放階梯方塊

在屋頂兩側重複步驟 16 與 17，堆出圖中的結構。

建築篇

175

打造屋頂雛型②

STEP 19　在中央配置方向顛倒的階梯

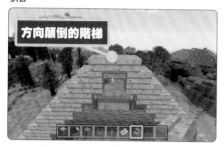

方向顛倒的階梯

堆到兩側的階梯只剩 1 格就接在一起時，朝正面配置方向顛倒的階梯。

STEP 20　在頂點配置階梯

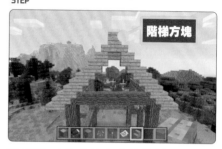

階梯方塊

在步驟 19 的方塊上方的後側配置階梯方塊。

STEP 21　打造右側的屋頂

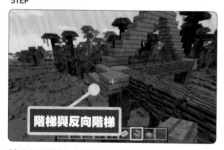

階梯與反向階梯

繞到正面的右側設置階梯。接著在旁邊設置反向階梯。

STEP 22　利用 2 個半磚打造較緩和的落差

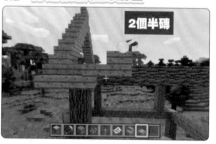

2 個半磚

在反向階梯旁邊配置半磚，再於半磚上方配置另一個半磚。

STEP 23　各配置 2 個半磚

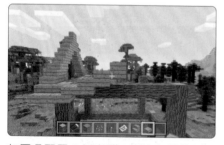

如圖各配置 2 個半磚，堆出每段落差只有半格方塊的階梯式構造。

STEP 24　打造往下降的階梯狀構造

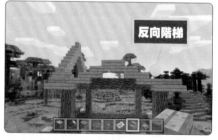

反向階梯

利用半磚堆出三段落差後，配置反向階梯。在旁邊配置 2 個階梯，讓結構左右對稱。

打造屋頂雛型③

STEP 25 打造後方的屋頂

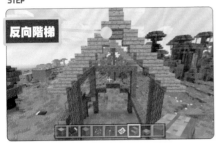

反向階梯

後方的屋頂與正面的屋頂一樣,都是利用階梯與反向階梯打造階梯狀結構,再於頂點配置階梯。

STEP 26 在後方追加橫樑

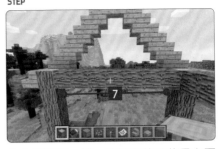

後方與正面一樣,都要在柱子的最上面利用水平方向的原木打造橫樑。

STEP 27 打造右側下方的屋頂

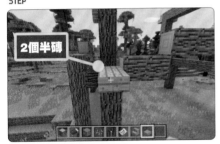

2個半磚

繞回正面的右側,從與下方柱子的橫樑接續處配置2個樺木半磚。

STEP 28 在側面配置 3 個半磚

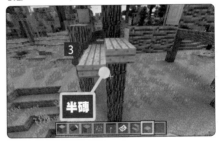

半磚

在步驟 27 的半磚下方半格處,從柱子往外配置 3 個半磚。

STEP 29 利用半磚堆出階梯式構造

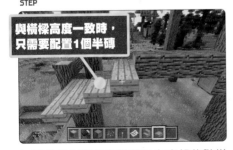

與橫樑高度一致時,只需要配置1個半磚

如圖利用半磚打造落差只有半格的階梯狀構造。

STEP 30 設置半磚 打造左右對稱的構造

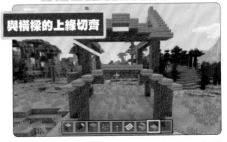

與橫樑的上緣切齊

利用半磚在另一側堆出左右對稱的階梯狀構造。中央的 4 格與橫樑的上緣切齊。

打造屋頂雛型④

STEP 31 利用半磚各加高半格高度

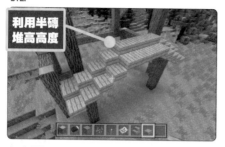

在步驟 27 ～ 30 的半磚內側配置半磚，加高半格高度。

STEP 32 再於內側加高半格高度

繞到內側，配置半磚，讓高度往上升半格。

STEP 33 完成落差較小的門檻

落差較小的門檻到此完成了。

STEP 34 設置 2 根柱子

繞到右上方，在距離中央 2 格處的橫樑上方配置 3 格高度的柱子。

STEP 35 在柱子旁邊配置階梯方塊

繞到柱子旁邊（建築物的正面或後方），配置 2 個階梯方塊。

STEP 36 利用階梯方塊打造落差

仿照正面或後方的屋頂，利用階梯與反向階梯堆出一樣的構造。頂點的部分是由 2 個階梯方塊組成的構造。

打造屋頂①

37 STEP 在屋頂的頂點 配置水平方向的原木

在這裡配置水平方向的原木

在屋頂的頂點下一層處配置水平方向的原木。

38 STEP 在屋頂頂點配置橫樑

將剛剛配置的水平方向的原木，延伸成屋頂的橫樑。

39 STEP 在橫樑上堆出屋頂

步驟38的橫樑　**步驟36的屋頂**

從步驟 36 的屋頂的階梯方向往步驟 38 的橫樑上方堆疊階梯方塊。另一側也以相同的手法堆疊階梯方塊。

40 STEP 在橫樑上方也配置階梯

在橫樑上方也排列階梯方塊。正面與後側都與頂點的階梯方塊連接。

41 STEP 利用杉木階梯 從上方開始堆疊

杉木階梯

繞到正面右側之後，為了換個顏色，改以杉木階梯打造步驟 40 的構造下緣。

42 STEP 內側設置杉木木板

沒有底座的部分就以杉木木板打造內側構造。

打造屋頂②

43 STEP 利用杉木階梯填滿空隙

左側也與正面一樣,打造落差為 2 格、3 格、2 格的橫樑。

44 STEP 另一側也打造相同的構造

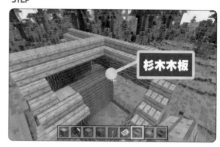

杉木木板

繞到另一側(後側的左邊),再依照步驟 42 ～ 43 的方式,在內側設置杉木木板。

45 STEP 利用階梯方塊填滿空隙

利用杉木階梯填滿空隙。

46 STEP 打造正面下方的門楣

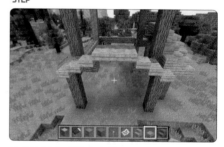

繞到正面,再以步驟 28 ～ 30 的方法,以樺木半磚在階梯狀的橫樑上堆出階梯式構造。

47 STEP 利用半磚打造三層階梯式構造

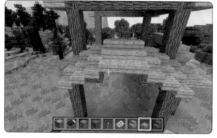

利用步驟 31 ～ 33 的手法,以半磚堆出落差各為半個方塊高度的階梯式構造。

48 STEP 打造後側下方的門楣

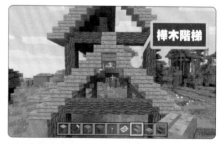

樺木階梯

繞到建築物的後側,打造下方的屋頂。這部分是依照步驟 15 ～ 20 的方式打造。

打造屋頂③

STEP 49　利用杉木階梯加寬門檐

利用杉木階梯加寬步驟 48 的門檐，直到柱子為止。

STEP 50　頂點由階梯與半磚打造

杉木半磚

頂點的部分是由杉木階梯打造，讓杉木階梯貼著右側的樺木階梯配置，再於後側配置杉木半磚。

STEP 51　建築左側的部分利用樺木階梯打造

樺木階梯

利用樺木階梯加長階梯，直到建築物左側的橫樑為止。

STEP 52　打造左上方的屋頂

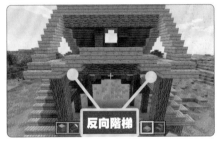

反向階梯

左上方的屋頂是在兩側配置反向階梯，中間的部分則利用 2 個疊在一起的半磚堆出階梯狀構造。

STEP 53　加寬屋頂

步驟 52 的後側是在兩側的階梯之間，水平配置杉木階梯。

STEP 54　讓橡木階梯往上延伸

利用階梯往上堆疊屋頂，直到屋頂的頂點為止。

建築篇

打造牆壁

55 左側的牆壁
STEP

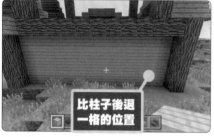

比柱子後退一格的位置

牆壁要使用樺木木板打造。請配置成柱子比牆壁往外突出 1 格的構造。

56 打造正面的牆壁
STEP

正面的牆壁也是利用樺木木板打造。入口會在稍後製作,此時先堆出完整牆壁就好。

57 側面的牆壁與柱子同寬
STEP

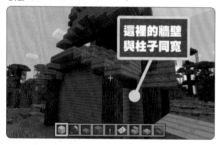

這裡的牆壁與柱子同寬

側面的牆壁與步驟 5、8 的柱子同樣寬度。

58 上方也要堆出牆壁
STEP

在上方堆疊牆壁。這裡的牆壁一樣要比柱子內縮 1 格。從中間開始堆疊會比較容易。

59 後側上方的牆壁可局部調整
STEP

橡木

後側上方的牆壁可在中央的部分配置橡木,營造畫龍點睛的效果。

60 填滿所有空隙
STEP

由於屋頂是階梯式構造,所以要填滿每一處的空隙。

打造入口與窗戶

61 STEP 打造入口

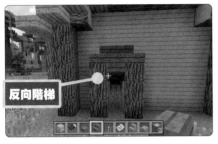

反向階梯

入口是先配置 3 個橡木方塊，再於上方排列杉木階梯，下方則配置反向的階梯。

62 STEP 打造窗戶

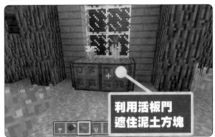

橡木半磚

接著在正面的右側打造窗戶。窗戶的上緣是以橡木半磚來裝飾。

63 STEP 上層也要打造窗戶

在正面的上層也要打造窗戶。可試著打造成不同大小的窗戶。

64 STEP 試著配置盆栽

利用活板門遮住泥土方塊

在窗前配置盆栽。可先配置泥土方塊再種花，然後利用地板門遮住泥土方塊。

65 STEP 製作樣式略有不同的窗戶

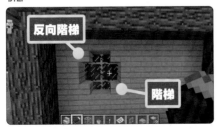

反向階梯

階梯

將牆壁換成階梯方塊，再於內側配置玻璃，就能做出設計略有不同的窗戶。可試著在建築物後側的牆壁製作。

66 STEP 製作幾個窗戶就大功告成了

如圖製作幾處窗戶之後，這座小木屋就大功告成了。內部空間可嘗試自行設計看看。

建築篇

183

04

MINECRAFT
For
SWITCH

打造攻城投石車！

投石車是將巨石拋向敵人或城堡的中古世紀的兵器。投石車的種類有很多，這次要打造的是利用翹翹板原理拋飛石頭的類型。雖然無法真的拋飛東西，卻也是很壯觀的建築物喲！

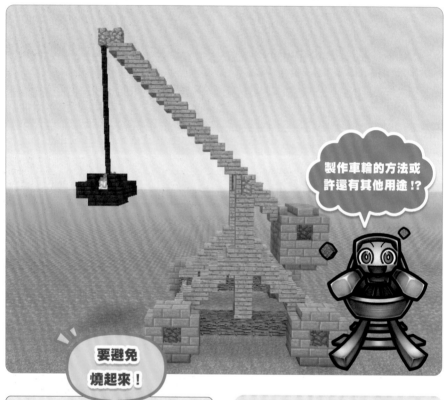

製作車輪的方法或許還有其他用途 !?

要避免燒起來！

重物的部分會讓火燃燒。由於底座是木頭，所以要避免火勢蔓延。

> ### 製作重點與用途

▷ **做出4個車輪**

▷ **利用階梯方塊交互疊出柱子**

製作車輪

建築篇

STEP 01　配置石磚的階梯與方塊

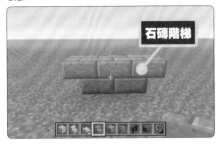

配置石磚方塊，再於左右兩側配置反向的石磚階梯。

STEP 02　在中心點配置鵝卵石牆

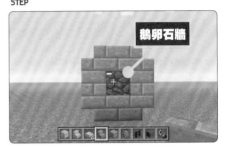

在步驟 1 的方塊上方配置鵝卵石牆。接著在鵝卵石牆的左右與上方配置石磚，再於上方的左右兩側配置階梯。

STEP 03　在鵝卵石牆的旁邊配置水平方向的原木

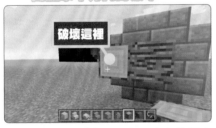

在鵝卵石牆的旁邊配置水平方向的原木。可先在旁邊配置方塊，再配置水平方向的原木。

STEP 04　讓原木延伸至 9 格長度

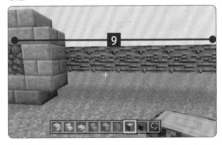

將步驟 3 配置的原木延伸至總計 9 格的長度。

STEP 05　在原木的末端製作另一個車輪

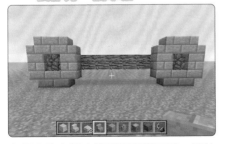

在原木的末端旁邊配置鵝卵石牆，再依照步驟 1～2 的方式製作另一個車輪。

STEP 06　在原木上方堆疊橡木階梯

在步驟 4 的原木上方如圖從左右兩側往中央堆疊橡木階梯。

連接車輪

STEP 07　在中央配置橡木木板

為了讓中央部分連接，在正中央堆出 4 格高度的橡木木板。

STEP 08　讓木板繼續往上延伸

讓步驟 7 的橡木木板繼續往上延伸 4 格。

STEP 09　以原木為起點，設置 5 個鵝卵石牆

從步驟 4 配置的原木末端（哪邊車輪的末端都可以），延伸 5 格鵝卵石牆。

STEP 10　從步驟 9 的鵝卵石牆設置原木

在步驟 9 的鵝卵石牆末端設置水平方向的原木。可依照步驟 3 的方式，先在旁邊放置方塊再設置。

STEP 11　打造車輪

在步驟 10 的原木外側依照步驟 1 ～ 2 的方式打造車輪。

STEP 12　打造另一側的車輪

利用步驟 4 ～ 5 的方式，讓原木延伸 9 格長度，再於原木末端打造車輪。

打造底座

13 STEP　配置鵝卵石牆

鵝卵石牆

依照步驟 9 的方式，在原木之間配置鵝卵石牆。

14 STEP　加裝底座的柱子

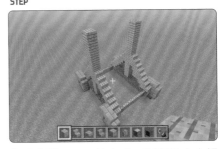

依照步驟 6 ～ 8 的方式，利用橡木木板打造底座。

15 STEP　利用鵝卵石牆銜接上方

橡木

利用鵝卵石牆連接兩根柱子的上端。左右兩側各延伸出 1 格之餘，中間的 1 格以水平方向的橡木方塊取代。

16 STEP　配置階梯方塊

在步驟 15 的橡木方塊旁邊配置階梯方塊。

17 STEP　利用階梯方塊堆出下降的階梯式構造

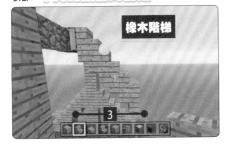

橡木階梯

3

交互配置階梯與反向階梯。寬度為 3 格寬。

18 STEP　在末端配置石磚

石磚

在末端的下方配置石磚。接著在旁邊配置橡木木板，再配置石磚。

187

19 STEP　配置石磚與鵝卵石牆

在步驟 18 的構造上方配置鵝卵石牆與石磚，下方則配置石磚與石磚階梯。

20 STEP　在左側配置方塊

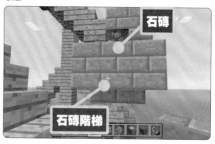

在砲彈的左側下緣處配置石磚階梯，接著在這個石磚階梯上方配置 3 個石磚。

21 STEP　打造砲彈的左上角構造

在步驟 20 的構造上方配置 2 個石磚與鵝卵石牆。然後在上方再配置 2 個石磚階梯，以及在中央配置石磚。

22 STEP　於右側打造相同的構造

依照步驟 20 ～ 21 的方法在右側打造相同的構造。

23 STEP　在原木上方配置階梯方塊

在步驟 15 配置的中央原木上方配置橡木階梯。

24 STEP　讓構造向上延伸

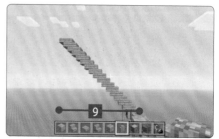

如圖往上堆疊橡木階梯，直到延伸至 9 格長度為止。

製作重物

STEP 25　在末端配置 2 個鵝卵石牆

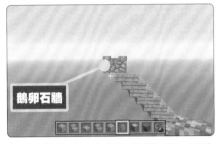

鵝卵石牆

在反向階梯的上方配置鵝卵石牆，再往旁邊延伸。

STEP 26　配置地獄磚柵欄

地獄磚柵欄

從步驟 25 的鵝卵石牆往下配置地獄磚柵欄。

STEP 27　在末端配置地獄石

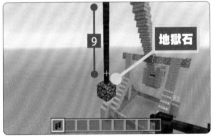

9

地獄石

讓地獄磚柵欄往下延伸 9 格，接著在末端配置地獄石。

STEP 28　利用地獄磚階梯圍住末端

地獄磚階梯

以反向的地獄磚階梯圍住步驟 27 的地獄石末端。

STEP 29　在上方也配置地獄磚階梯

敲壞
1 個柵欄

在地獄石上方配置一圈地獄磚階梯。左右兩側要空下來，然後破壞地獄磚上方的柵欄。

STEP 30　在地獄磚點火就完成了！

在地獄磚點火就大功告成了！要注意的是，柵欄這類不是地獄磚的方塊有可能也會燒起來。

189

05 MINECRAFT for SWITCH

打造隨機出貨的扭蛋機

將多個道具放入發射器，再讓發射器隨機發射的原理可用來製作扭蛋機喲！作為紅石動力的是物品展示框。在物品展示框後方配置紅石比較器，偵測功能就會啟動，當物品展示框之中的道具旋轉，就能產生紅石動力。

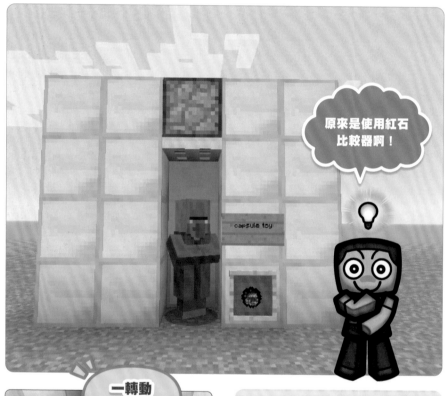

原來是使用紅石比較器啊！

capsule toy

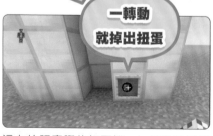

一轉動就掉出扭蛋

這次仿照實際的扭蛋機，一拉動物品展示框的拉桿（火彈），就掉出東西。

製作的重點與用途

▶ 重點在於使用紅石比較器的偵測功能

▶ 可調整扭蛋的種類，再請朋友一起玩！

產生紅石動力

STEP 01　將火彈放入物品展示框

將火彈放入
物品展示框

配置方塊，設置物品展示框，再將火彈放進去，但不一定非得放入火彈，其他的道具也可以。

STEP 02　在方塊後面配置紅石比較器

紅石比較器

在步驟 1 的方塊後面配置紅石比較器。紅石比較器的狀態可以是比較模式或作差模式。

STEP 03　配置 7 格紅石

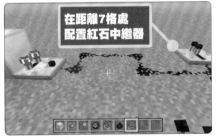

在距離7格處
配置紅石中繼器

從紅石比較器開始配置 7 格紅石，之後再配置紅石中繼器。不需調整紅石中繼器的刻度。

Point!!

物品展示框中的道具只要一旋轉就會產生動力！

物品展示框中的道具只要一旋轉，紅石比較器就會產生動力。道具可分成 8 段旋轉，最多可產生 7 級動力，若完整轉一個，動力就會歸零。

STEP 04　在紅石中繼器旁邊配置方塊

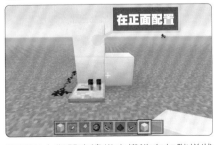

在正面配置

在紅石中繼器旁邊堆出構造有如階梯狀的方塊

STEP 05　在方塊配置紅石

要接到這裡為止

在紅石中繼器的旁邊沿著方塊如圖配置紅石。

完成裝置

06 STEP 延伸至物品展示框的方塊

讓方塊延伸到與物品展示框同一個位置，中途可往上拉高一層。

07 STEP 讓電路連接到發射器

在末端安裝發射器，並且讓發射器的方向朝下。將紅石電路連接到發射器。

08 STEP 設置鐵地板門

在發射器下方配置地板門。

09 STEP 在發射旁邊配置方塊

以發射器為起點，將方塊配置到電路的位置。

10 STEP 用方塊遮住電路

利用方塊遮住電路，但是會影響電路運作的位置必須留空。

11 STEP 徹底隱藏電路

用方塊填滿後方的位置，讓電路完全被遮住。

CHAPTER.5

放入扭蛋

STEP 12 扭蛋機的基本構造完成了

以上就是扭蛋機的基本構造。接著要放入扭蛋。

STEP 13 利用鐵砧替生物的蛋命名

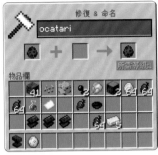

替生物的蛋命名，該生物就會是這個名字。要注意的是，輸入中文會變成亂碼。

STEP 14 將道具放入發射器

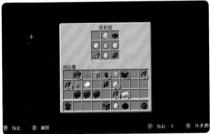

將道具放入發射器。基本上要放什麼都可以，除了生物的蛋之外，也可以放噴濺藥水。

STEP 15 配置告示牌

在物品展示框上方配置告示牌。要注意的是，輸入中文會變成亂碼。

STEP 16 之後只需要轉動扭蛋機，看看會掉什麼東西出來！

之後只要轉動扭蛋機就可以開始玩了。可試著調整扭蛋的種類。

試著打造專屬自己的扭蛋機吧！

建築篇

06

MINECRAFT For SWITCH

不只是裝飾品！打造能坐的椅子

階梯方塊、柵欄、壓力板雖然能打造椅子，卻都只是裝飾品，玩家沒辦法真的坐上去。不過，若將椅子放進礦車，就能做出可坐上去的椅子。這種椅子的製作方式有點特殊，也需要注意擺放方塊的位置，所以請大家務必一步步跟著做喲！

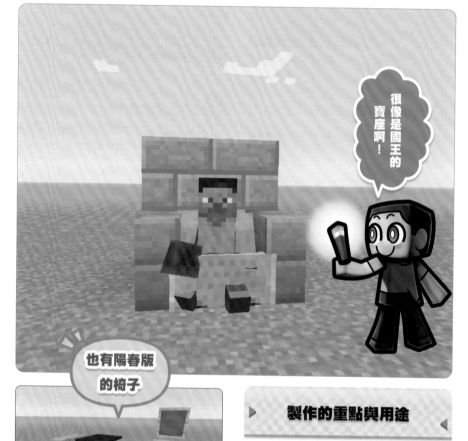

很像是國王的寶座啊！

也有陽春版的椅子

利用階梯方塊、柵欄、壓力板與物品展示框就能做出陽春版的椅子。

製作的重點與用途

▷ 利用活塞壓入礦車

▷ 這張椅子比較大，要搭配大小適當的家具

座椅的製作方法

建築篇

STEP 01 在魂砂周圍配置方塊

在地面埋 2 個魂砂,再於兩側配置階梯,以及在後方配置寬 2× 高 2 的方塊。

STEP 02 鋪設動力軌道

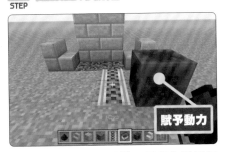

朝著魂砂鋪設動力軌道。要事先賦予紅石動力。

STEP 03 讓礦車朝魂砂奔馳

將礦車放在動力軌道上,再讓礦車壓在魂砂上面。

STEP 04 將礦車堆到正中央

破壞軌道,再用身體將礦車推到 2 個魂砂的中間。

STEP 05 在階梯旁邊配置活塞,再以紅石驅動

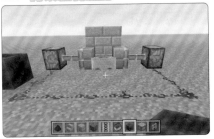

在階梯旁邊配置兩兩對望的活塞,再以紅石電路串連這兩個活塞,以及同時讓活塞往椅子推。

STEP 06 座椅就完成了!

以上就是椅子的製作方式!階梯跟方塊若是選用相同的材質,看來起會比較酷一點喲!

07

MINECRAFT
For
SWITCH

一邊發射砲彈，一邊前進的機器人

接著要製作的是，一邊前進、一邊以兩手的發射器發射砲彈的機器人。這台機器人將使用觀察者驅動。將兩手的發射器換成活塞，就能一邊出拳、一邊前進囉！

01 配置 4 個方塊
STEP

如圖配置 2 個方塊後，空一格，再配置 2 個方塊。方塊的種類不限。

02 堆出史萊姆柱子
STEP

在步驟 1 的方塊堆放史萊姆方塊。這部分是腳的長度，長度的範圍可介於 2～4 格。

03 STEP 配置 2 個活塞

在步驟 2 的史萊姆方塊上端外側配置活塞。

04 STEP 在活塞前面配置史萊姆方塊

在步驟 3 的活塞前面配置史萊姆方塊。

05 STEP 配置 2 個黏性活塞

黏性活塞

繞到機器人背後,再於步驟 4 配置的史萊姆方塊旁邊配置 2 個黏性活塞。

06 STEP 進一步堆高

從步驟 4 的史萊姆方塊往上堆出 L 型的史萊姆方塊。這部分會在步驟 7 之後敲壞。

07 STEP 在下面配置觀察者

觀察者

在步驟 6 配置的史萊姆方塊下方配置觀察者,再破壞上方的史萊姆方塊。

08 STEP 在旁邊配置史萊姆方塊

在正面外側的史萊姆方塊各配置 2 個史萊姆方塊。

建築篇

發射砲彈的結構與驅動該結構的方法

CHAPTER.5

09 STEP 設置觀察者

在步驟 8 設置的史萊姆方塊前面配置觀察者。

10 STEP 在觀察者前面配置發射器

在步驟 9 配置的觀察者前面配置發射器。記得在這 2 個發射器中放入火彈。

11 STEP 配置史萊姆方塊

在步驟 5 配置的黏性活塞前面配置史萊姆方塊。

12 STEP 設置觀察者

在這裡設置

在步驟 11 配置的史萊姆方塊中間配置觀察者。

13 STEP 後方也要配置觀察者

在這裡設置

後方要追加 2 個史萊姆方塊,再於這 2 個史萊姆方塊中間配置觀察者。方向要與步驟 12 的觀察者不同。

14 STEP 配置紅石方塊,驅動機器人

迅速地在這兩個位置配置紅石方塊

迅速地在觀察者前方配置 2 個紅石方塊。一配置完成,機器人就會開始移動。

第6章
CHAPTER.6

主要道具配方篇

素材

◎ 木材

原木×1

◎ 木棒

木材×2

◎ 皮革

兔皮×4

◎ 骨粉

骨頭×1

◎ 書

皮革×1、紙×3

◎ 碗

木材×3

◎ 紙

甘蔗×3

◎ 烈焰粉
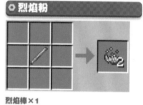
烈焰棒×1

◎ 玻璃瓶

玻璃×3

◎ 岩漿膏

史萊姆球×1、烈焰粉×1

◎ 閃爍的西瓜片

西瓜片×1、金粒×8

◎ 發酵蜘蛛眼

蜘蛛眼×1、棕色蘑菇×1、糖×1

◎ 金粒
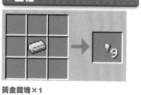
黃金錠塊×1

冶煉

◎ 精製台
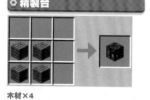
木材×4

◎ 箱子
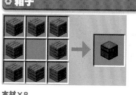
木材×8

◎ 熔爐

鵝卵石×8

◎ 床

木材×3、羊毛×3

◎ 釀製台

烈焰棒×1、鵝卵石×3

◎ 鍋釜

鐵錠×7

◎ 鐵砧

鐵錠×4、鐵方塊×3

◎ 附魔台

書×1、鑽石×2、黑曜石×4

◎ 燈塔

玻璃×5、黑曜石×3、地獄星×1

◎ 終界箱

終界之眼×1、黑曜石×8

◎ 海靈之心

鸚鵡螺殼×8、海洋之心×1

◎ 木桶

木棒×6、木材半磚×2

◎ 營火

木棒×3、原木×3、煤炭／木炭

◎ 織布機

木材×2、線×2

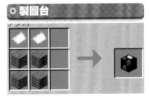

◎ 製圖台

木材×4、紙×2

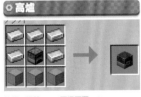

◎ 高爐

熔爐、鐵錠×5、平滑石頭×3

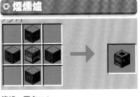

◎ 煙燻爐

熔爐、原木×4

◎ 砂輪

石半磚、木棒×2、木材×2

◎ 講台

書櫃、木材半磚×4

◎ 堆肥桶

木材半磚×7

◎ 切石機

石頭×3、鐵錠×1

製箭台

打火石×2、木材×4

打鐵台

木材×4、鐵錠×2

打鐵台

木材×4、鐵錠×2

道具、武器

斧

木材×3、木棒×2

鋤

木材×2、木棒×2

鎬

木材×3、木棒×2

鍬

木材×1、木棒×2

劍

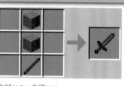

木材×2、木棒×1

弓

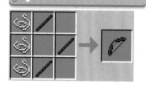

木棒×3、線×3

箭矢

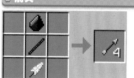

木棒×1、羽毛×1、打火石×1

空白地圖

紙×8、指南針×1

時鐘

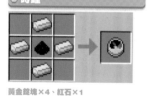

黃金錠塊×4、紅石×1

指南針

鐵錠×4、紅石×1

終界之眼

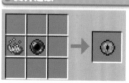

烈焰粉×1、終界珍珠×1

煙火星

火藥或染料這類道具

繩索

線×4、史萊姆球×1

煙火火箭

火藥×1～3、紙、煙火星

202

◎ 火彈

煤炭／木炭×1、火藥×1、烈焰粉×1

◎ 弩

木棒×3、鐵錠、線×2、絆線鉤

方塊

◎ 階梯

木材×6

◎ 半磚

木材×3

◎ 羊毛

線×4

◎ 砂岩

沙子×4

◎ 石磚

石頭×4

◎ 花崗岩

閃長岩×1、地獄石英×1

◎ 安山岩

鵝卵石×1、閃長岩×1

◎ 閃長岩

鵝卵石×2、地獄石英×2

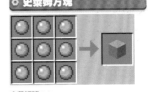

◎ 史萊姆方塊

史萊姆球×9

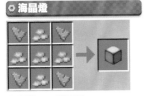

◎ 海晶燈

海磚碎片×4、海磚晶體×5

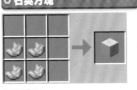

◎ 石英方塊

地獄石英×4

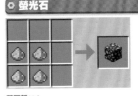

◎ 螢光石

螢石粉×4

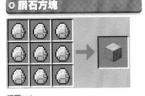

◎ 鑽石方塊

鑽石×9

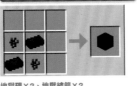

◎ 紅色地獄磚

地獄磚×2、地獄結節×2

◎ 樹木

原木×4

◎ 支架

竹子×6、線×1

配置物

◎ 火把

爆炭／木炭×1、木棒×1

◎ 梯子

木棒×7

◎ 門

木材×6

◎ 地板門

木材×6／鐵錠×6

◎ 柵欄

木棒×2、木材×4

◎ 柵欄門

木棒×4、木材×2

◎ 告示牌

木材×6、木棒×1

◎ 繪畫

木棒×8、羊毛×1

◎ 染色玻璃

玻璃×6

◎ 南瓜燈

南瓜×1、火把×1

◎ 地毯

羊毛×2

◎ 花盆

紅磚頭×3

◎ 鵝卵石牆

鵝卵石×6

◎ 書櫃

書×3、木材×6

◎ 鐵柵欄

鐵錠×6

◎ 盔甲架
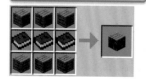

木棒×6、石半磚×1

唱片機

木材×8、�617石×1

旗幟

羊毛（可以是彩色的羊毛）×6、木棒×1

終界燭

烈焰棒×1、爆閃的歌萊果×1

燈籠

火把×1、鐵粒×8

防具

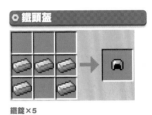

鐵頭盔

鐵錠×5

鐵盔甲

鐵錠×8

鐵護腿

鐵錠×7

鐵靴

鐵錠×4

糧食

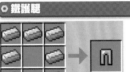

麵包

小麥×3

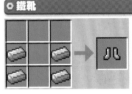

蛋糕

小麥×3、牛奶×3、蛋×1、糖×2

餅乾

小麥×2、可可豆

燉蘑菇

棕色蘑菇×1、紅蘑菇×1、碗×1

南瓜派

南瓜×1、蛋×1、砂糖×1

兔肉燉菜

熟兔肉×1、胡蘿蔔×1、烤馬鈴薯×1、蘑菇×1、碗

甜菜湯

甜菜根×6、碗

金色胡蘿蔔

胡蘿蔔×1、碎金塊×8

交通工具

船

木材×5

礦車

鐵錠×5

軌道
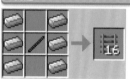
鐵錠×6、木棒×1

動力軌道
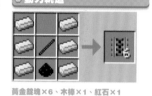
黃金錠塊×6、木棒×1、紅石×1

啟動軌道
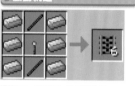
鐵錠×6、木棒×2、紅石火把×1

偵測器軌道
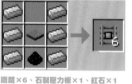
鐵錠×6、石製壓力板×1、紅石×1

紅石

壓力板
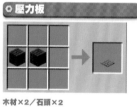
木材×2／石頭×2

拉桿

木棒×1、鵝卵石×1

紅石中繼器
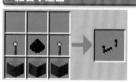
紅石火把×2、石頭×3、紅石×1

紅石比較器

紅石火把×3、石頭×3、地獄石英×1

發射器

鵝卵石×7、紅石×1、弓×1

投擲器
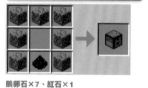
鵝卵石×7、紅石×1

絆線鉤

木材×1、木棒×1、鐵錠×1

漏斗
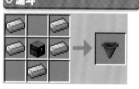
鐵錠×5、箱子×1

紅石火把

木棒×1、紅石×1

紅石方塊

紅石×9

陽光感測器

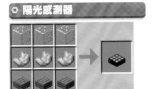

玻璃×3、地獄石英×3、木材半磚×3

觀察者

鵝卵石×6、石英×1、紅石×2

深紅木板

深紅莖

怪奇木板

怪奇草柄

深紅圍絲體

深紅莖×4

怪奇圍絲體

怪奇草柄×4

拋光黑石

黑石×4

刻紋拋光黑石

拋光黑石半磚×2

拋光玄武岩

玄武岩×4

獄髓方塊

獄髓錠×9

磁石

刻紋石磚×8、獄髓錠

重生錨

哭泣黑曜石×6、螢光石×3

靈魂火把

煤炭或木炭、木棒、魂砂或靈魂土塊

靈魂燈籠

鐵粒×8、靈魂火把

怪奇蕈菇釣竿

釣竿×1、怪奇蕈菇×1

目標

紅石×4、乾草捆

獄髓錠

獄髓廢料×4、黃金錠塊×4

Minecraft 世界全面攻佔(Switch 版)：方塊、指令、動植物、生存、建築與紅石機關必玩技

作　　者：KAGEKIYO
譯　　者：許郁文
企劃編輯：王建賀
文字編輯：江雅鈴
設計裝幀：張寶莉
發 行 人：廖文良

發 行 所：碁峰資訊股份有限公司
地　　址：台北市南港區三重路 66 號 7 樓之 6
電　　話：(02)2788-2408
傳　　真：(02)8192-4433
網　　站：www.gotop.com.tw
書　　號：ACG006400
版　　次：2021 年 10 月初版
　　　　　2023 年 12 月初版九刷
建議售價：NT$320

授權聲明：MINE CRAFT MARU WAKARI GUIDE for SWITCH 2021
Copyright © standards 2020
Chinese translation rights in complex characters arranged with standards
through Japan UNI Agency, Inc., Tokyo

國家圖書館出版品預行編目資料

Minecraft 世界全面攻佔(Switch 版)：方塊、指令、動植物、
生存、建築與紅石機關必玩技 / KAGEKIYO 原著；許郁文
譯. -- 初版. -- 臺北市：碁峰資訊, 2021.10
　　面；　公分
　　ISBN 978-986-502-892-3(平裝)
　　1.線上遊戲
997.82　　　　　　　　　　　　　　　　　110011254

商標聲明：本書所引用之國內外公司各商標、商品名稱、網站畫面，其權利分屬合法註冊公司所有，絕無侵權之意，特此聲明。

版權聲明：本著作物內容僅授權合法持有本書之讀者學習所用，非經本書作者或碁峰資訊股份有限公司正式授權，不得以任何形式複製、抄襲、轉載或透過網路散佈其內容。
版權所有．翻印必究

本書是根據寫作當時的資料撰寫而成，日後若因資料更新導致與書籍內容有所差異，敬請見諒。若是軟、硬體問題，請您直接與軟、硬體廠商聯絡。